말랑말랑한 민트색 고양이 라온을 찾아라!

라온의
숨은그림찾기
& 컬러링

플레이북 기획 · 장우주 그림

플레이북
PLAYBOOK

말랑말랑한 민트색 고양이
라온을 찾아라!

심심한 하루, 무얼하면 좋을까?

민트색 고양이 라온을 찾아서 함께 여행을 떠나봐요.

몸을 자유자재로 늘여 곳곳에 숨어있는 라온을 찾다보면

시간 가는 줄 모른 채 어느새 일상의 걱정과 고민은 사라지고

귀여운 라온의 세계에 푹 빠질 거예요.

Mission ☝

민트색 고양이 라온 찾기!

말풍선에 적힌 특정 표정과 행동을 취하고 있는 민트색 고양이 라온을 찾아보세요.
각양각색의 수많은 라온 중에 꼭꼭 숨어있는 정답 라온을 찾으며 몸풀기를 시작해요.

Mission ✌

꼭꼭 숨겨진 갖가지 사물 찾기!

말풍선에 그려진 갖가지 사물도 함께 찾아보세요.
첫 번째 미션에서 몸풀기를 마치면 그림 속에 꼭꼭 숨겨진 여러 사물을 찾으며 집중력을 높여요.

숨은그림찾기

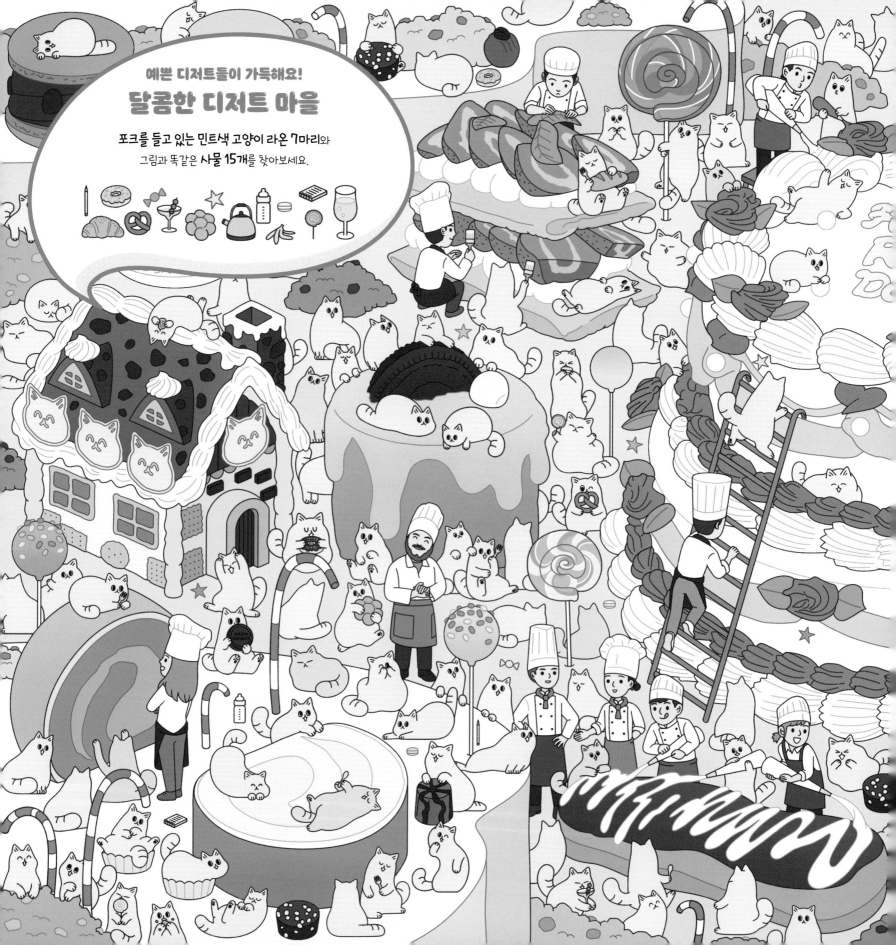

예쁜 디저트들이 가득해요!

달콤한 디저트 마을

포크를 들고 있는 민트색 고양이 라온 **7마리**와
그림과 똑같은 사물 **15개**를 찾아보세요.

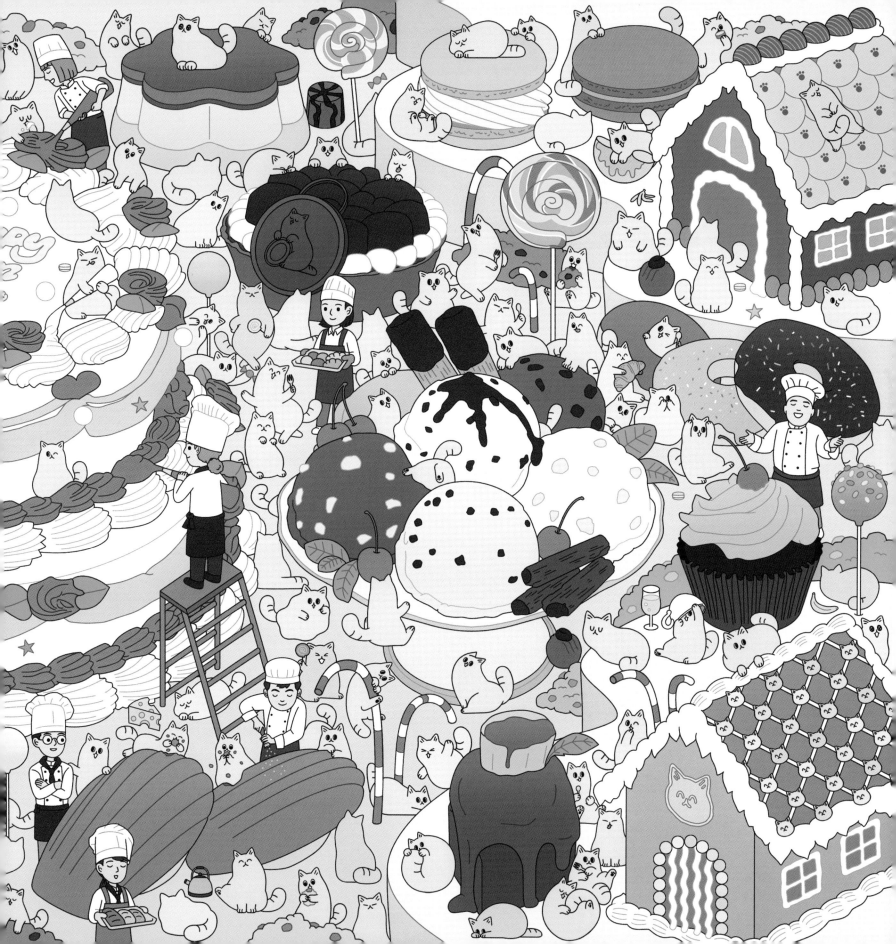

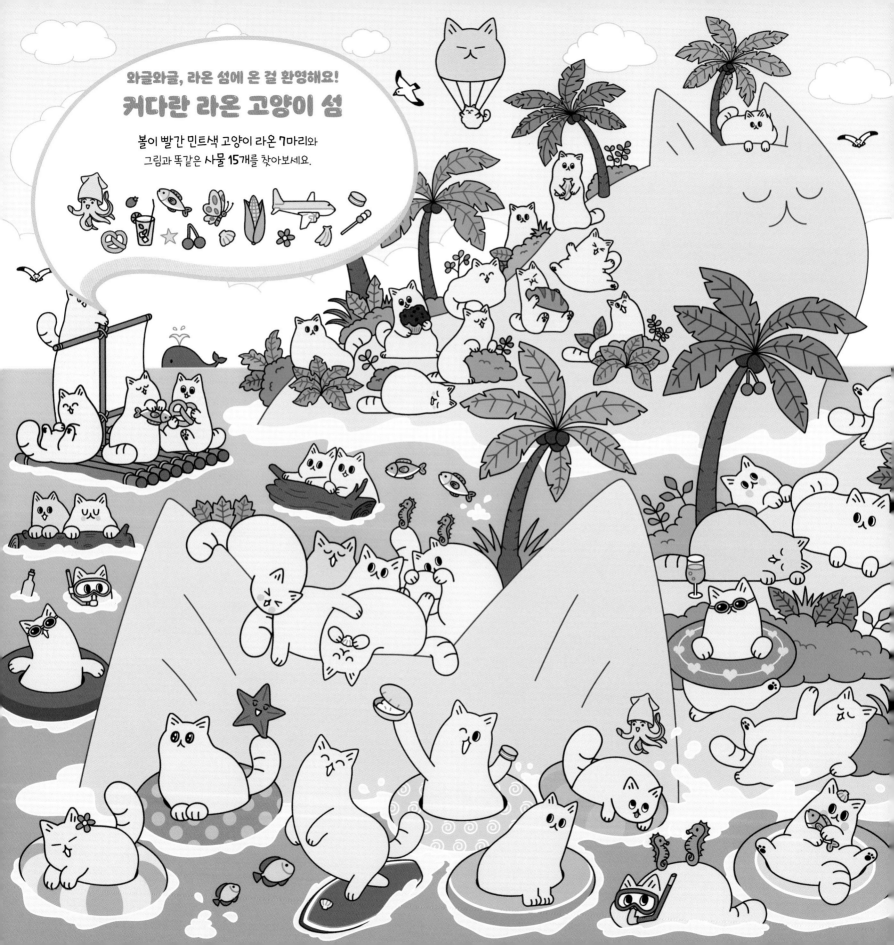

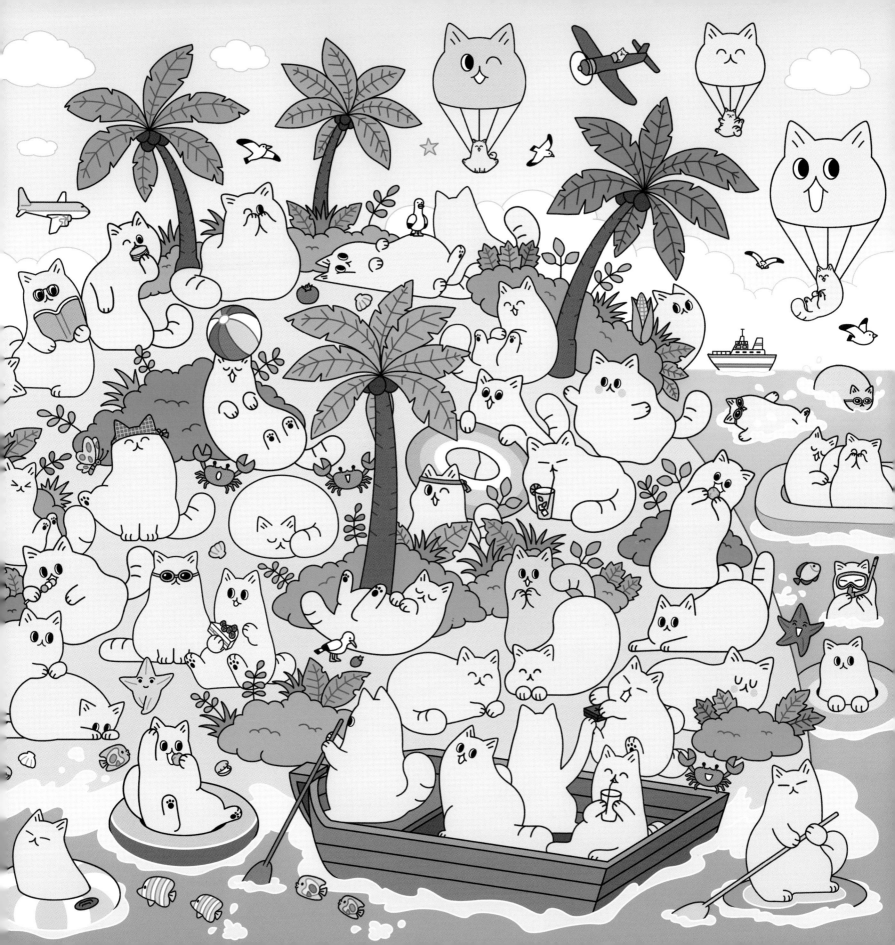

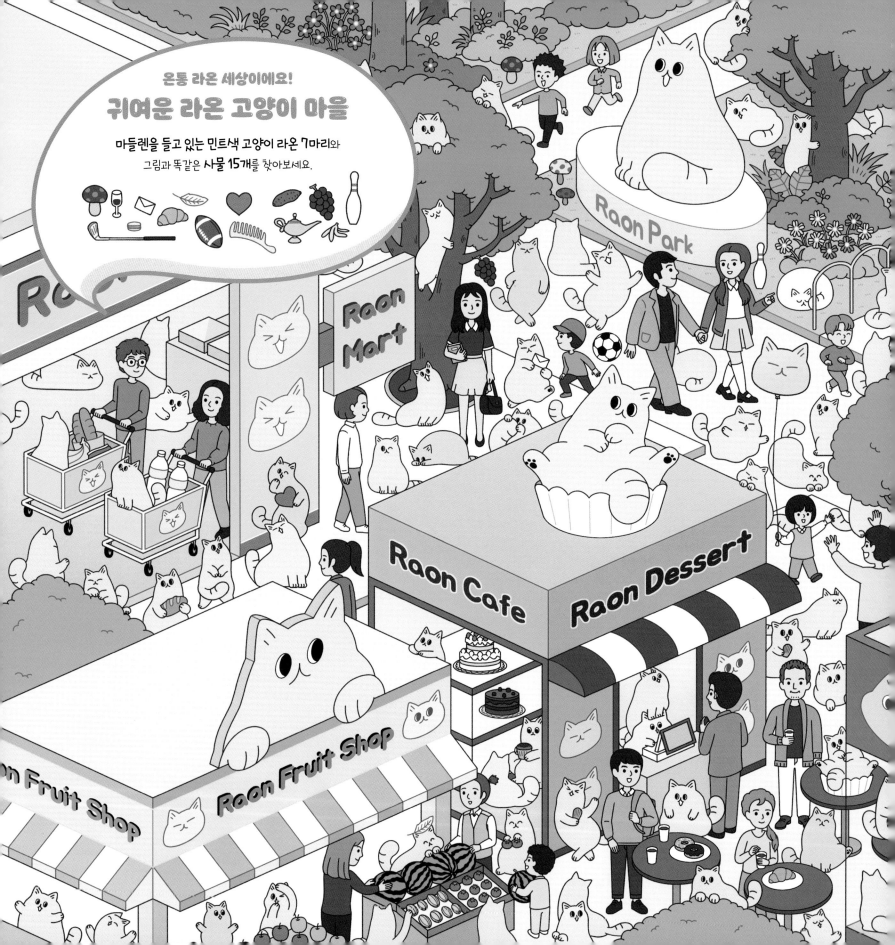

온통 라온 세상이에요!

귀여운 라온 고양이 마을

마들렌을 들고 있는 민트색 고양이 라온 7마리와
그림과 똑같은 사물 15개를 찾아보세요.

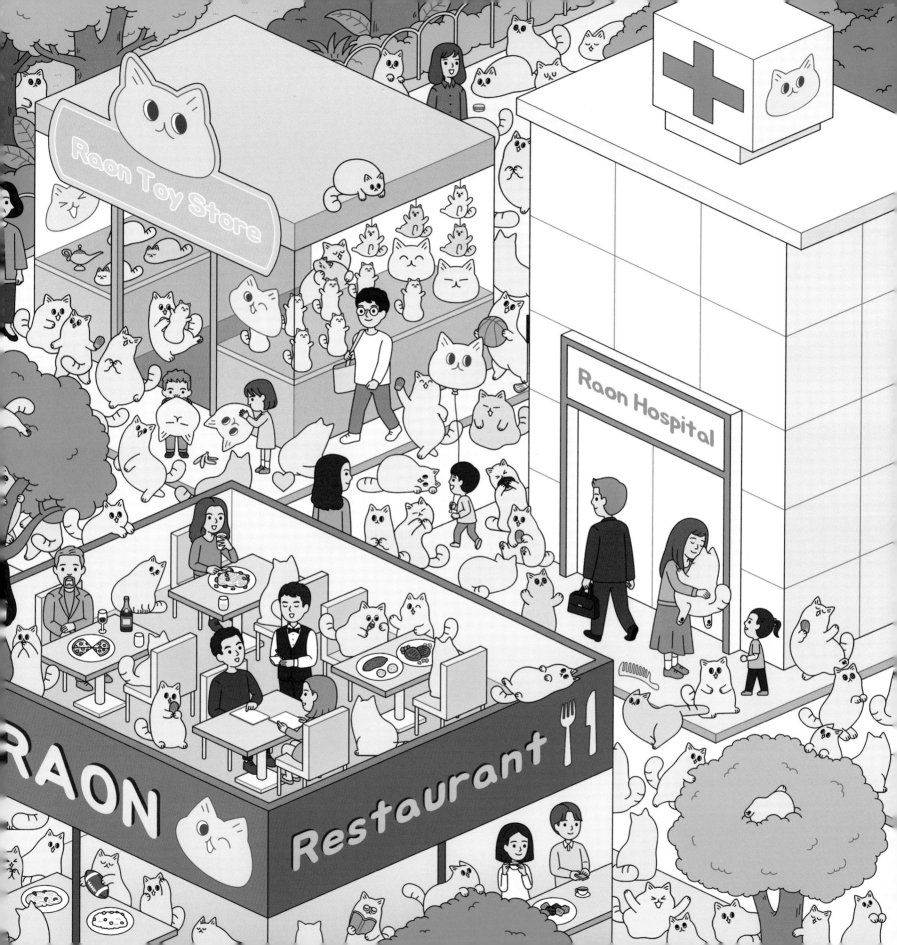

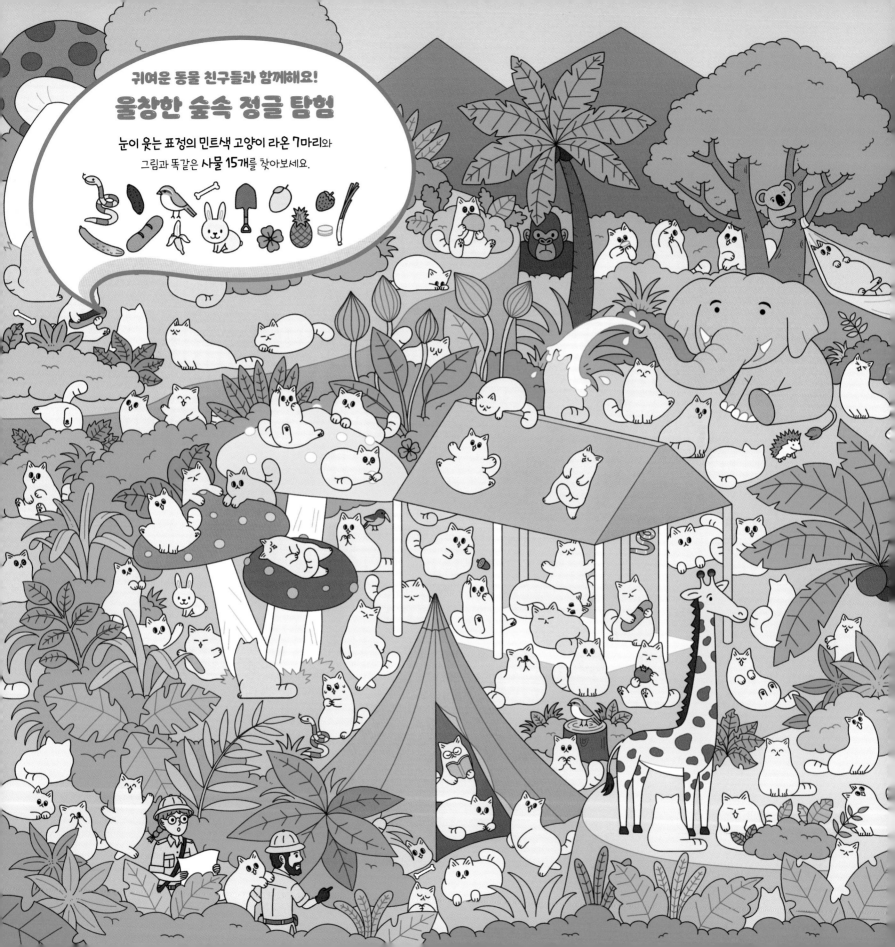

귀여운 동물 친구들과 함께해요!

울창한 숲속 정글 탐험

눈이 웃는 표정의 민트색 고양이 라온 7마리와
그림과 똑같은 사물 15개를 찾아보세요.

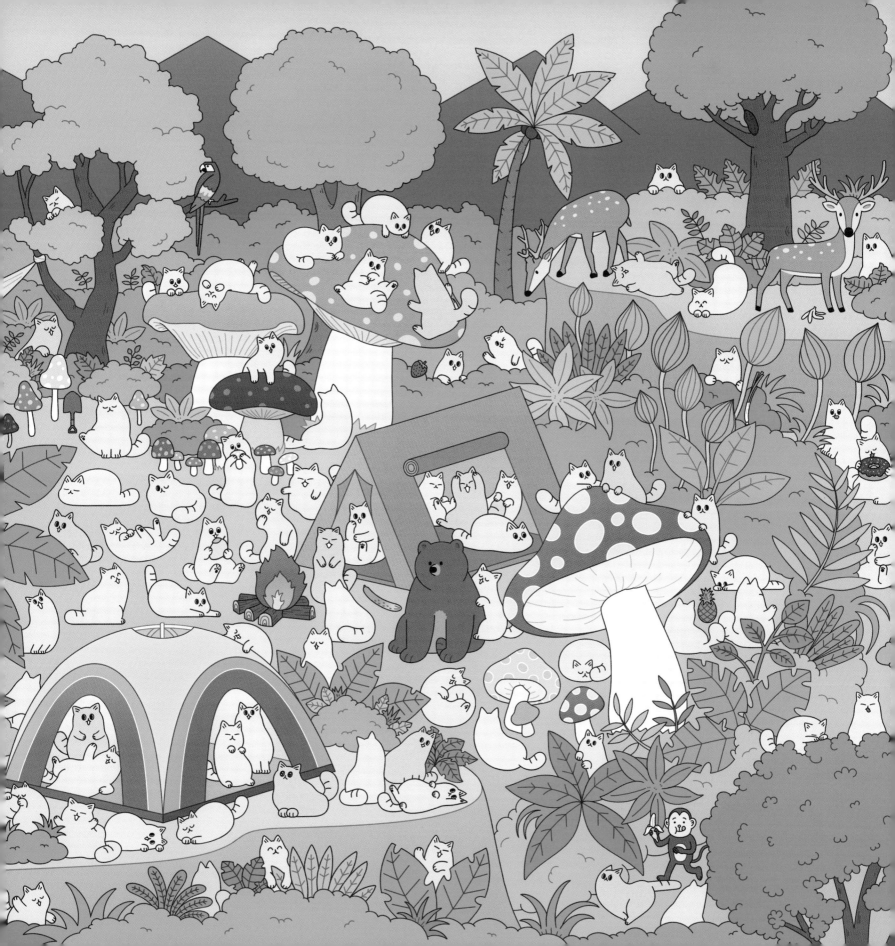

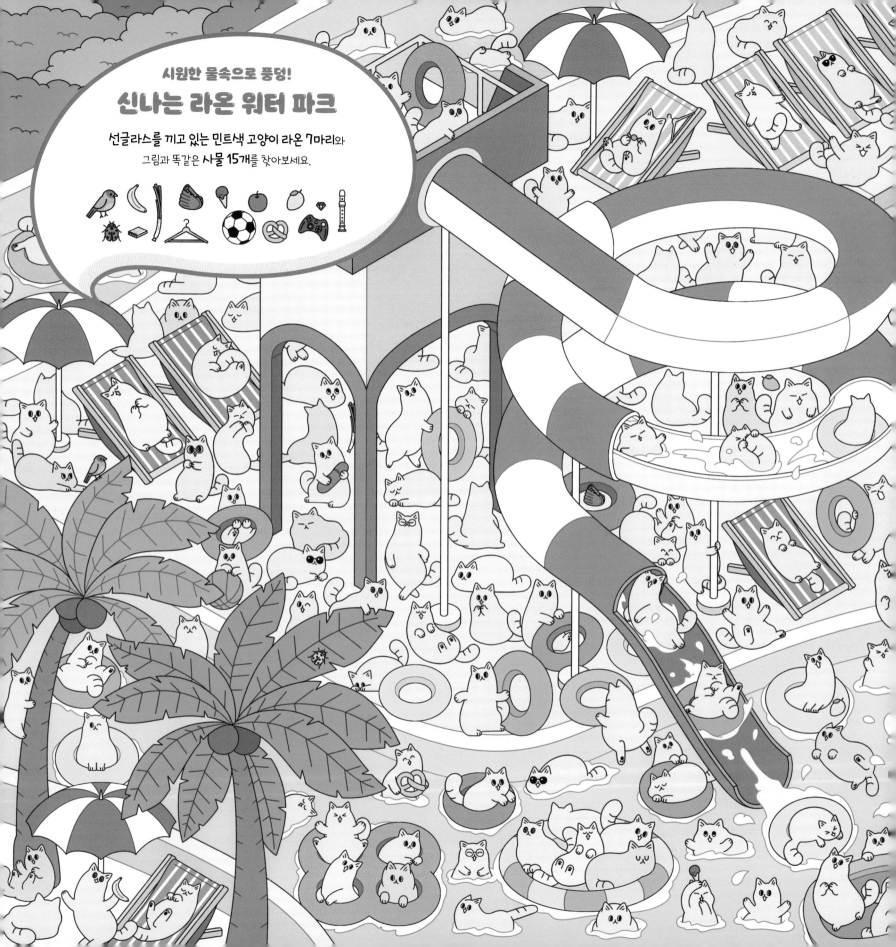

시원한 물속으로 풍덩!

신나는 라온 워터 파크

선글라스를 끼고 있는 민트색 고양이 라온 **7마리**와
그림과 똑같은 **사물 15개**를 찾아보세요.

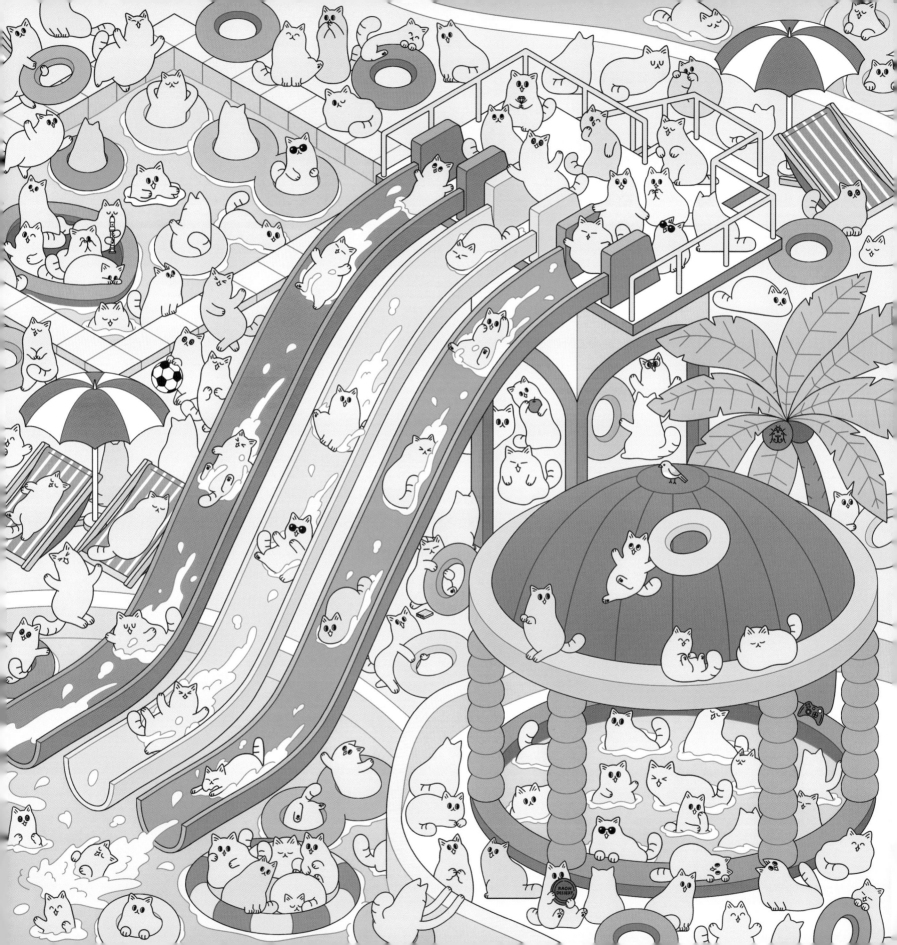

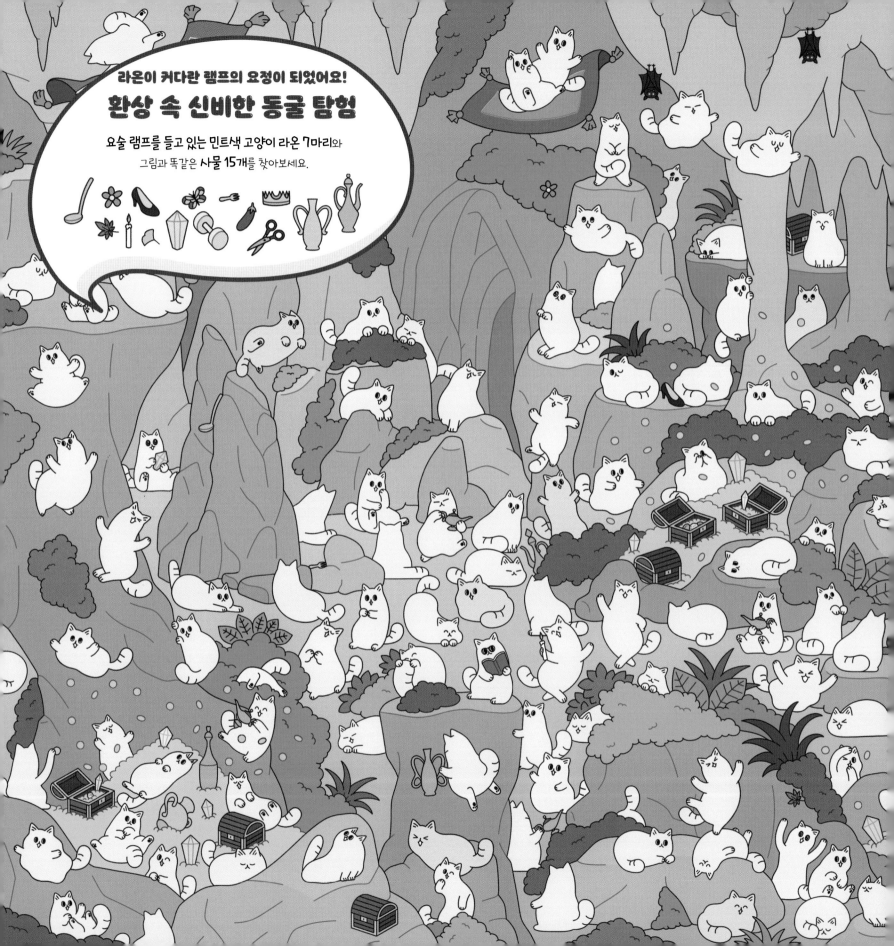

라온이 커다란 램프의 요정이 되었어요!

환상 속 신비한 동굴 탐험

요술 램프를 들고 있는 민트색 고양이 라온 7마리와
그림과 똑같은 사물 15개를 찾아보세요.

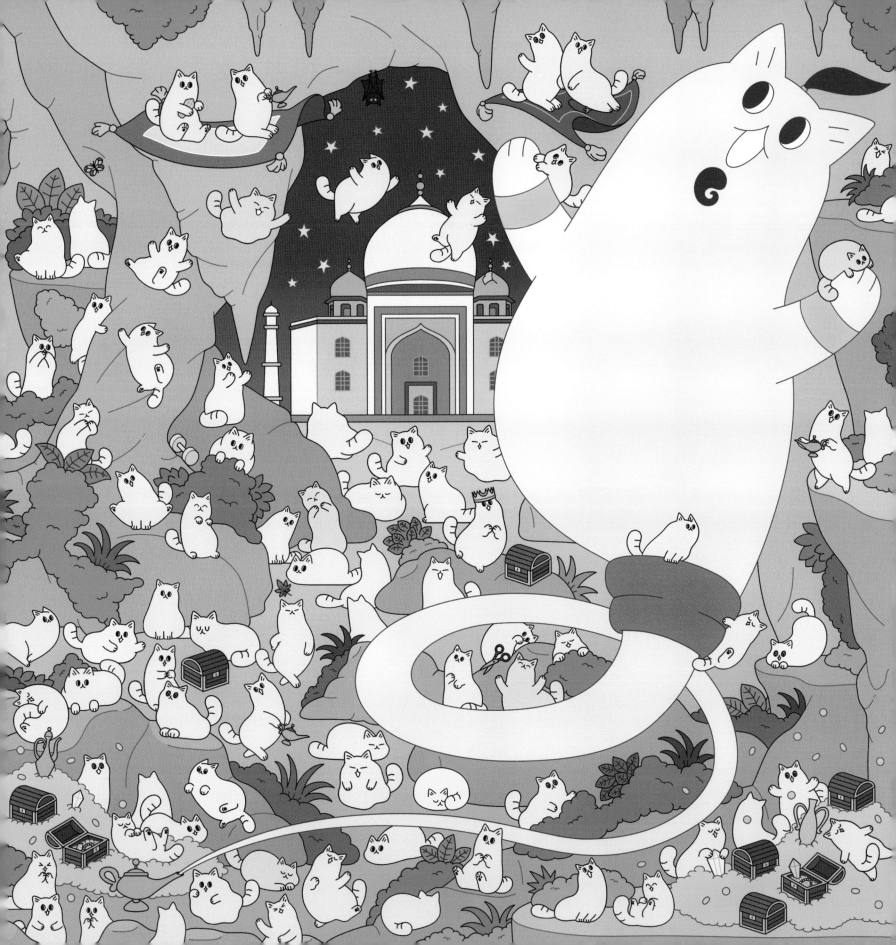

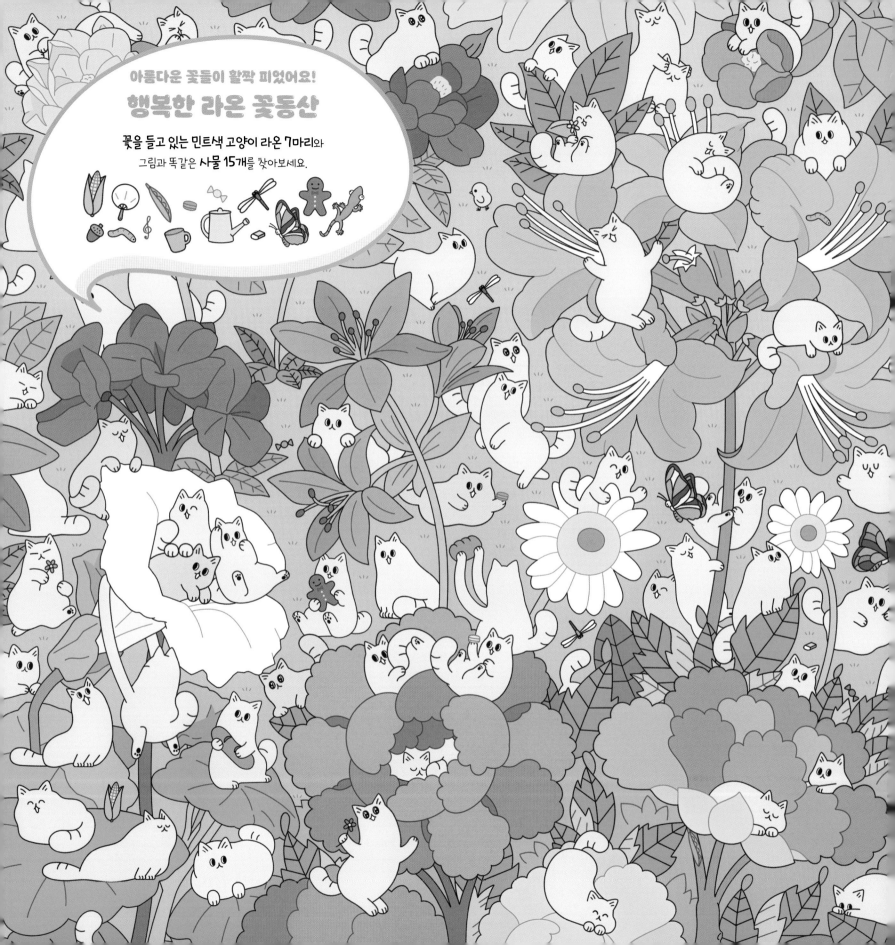

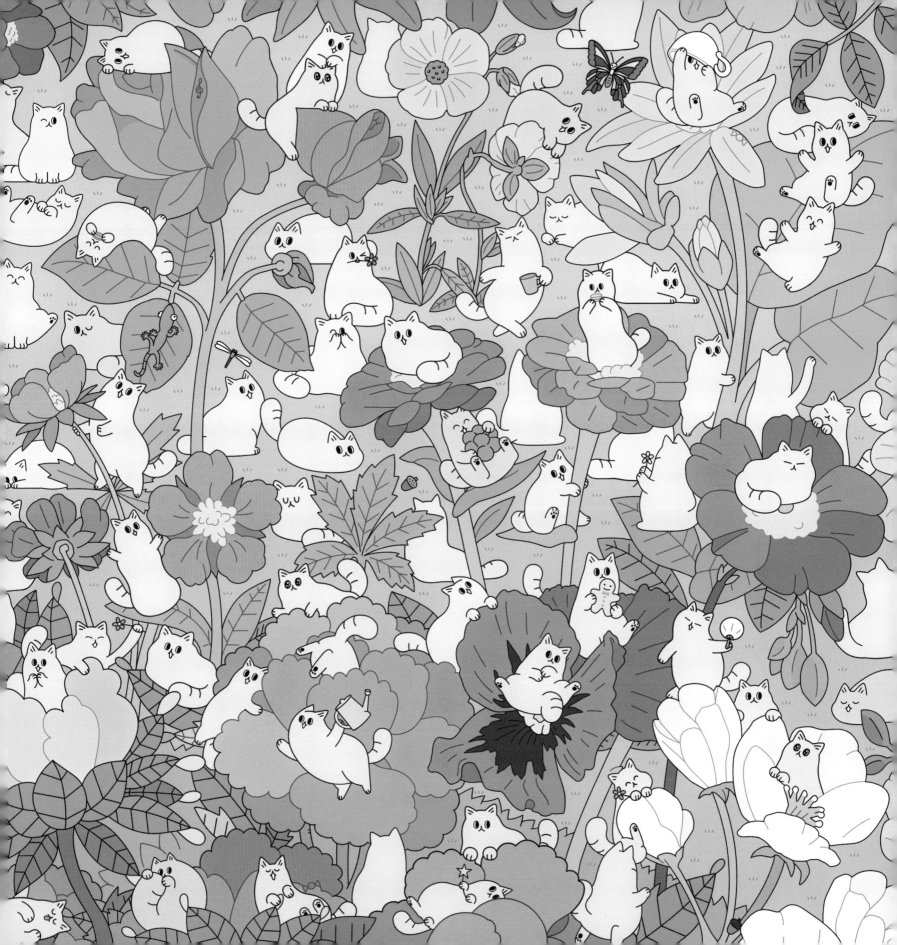

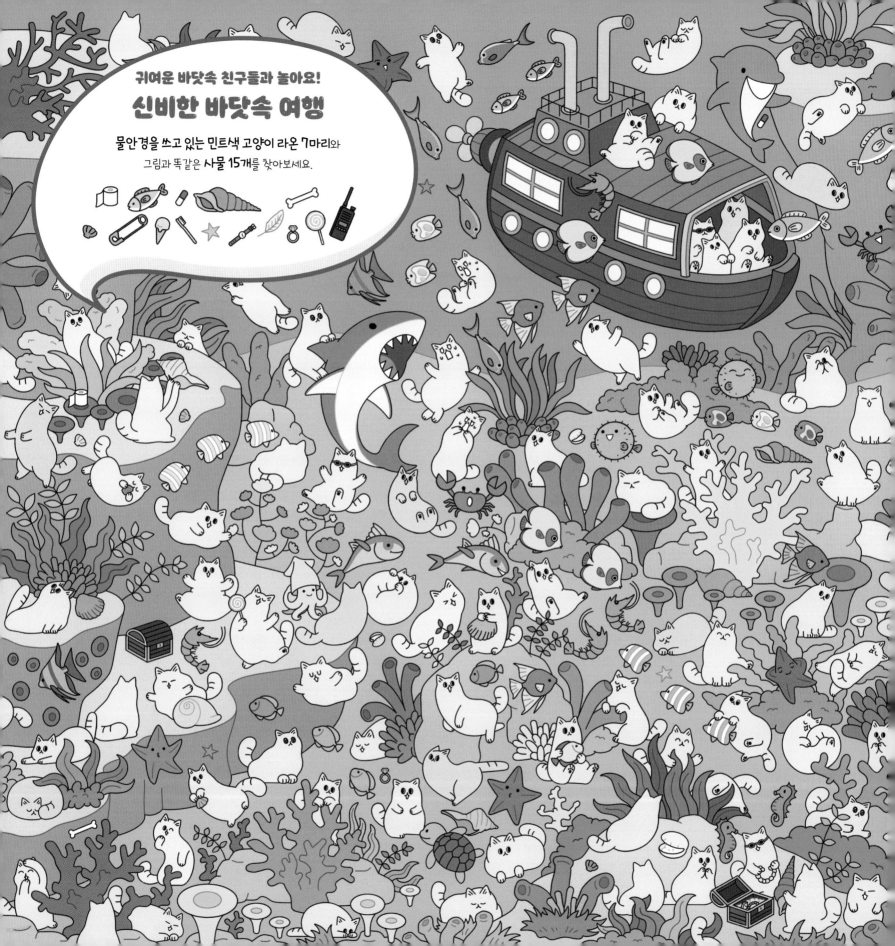

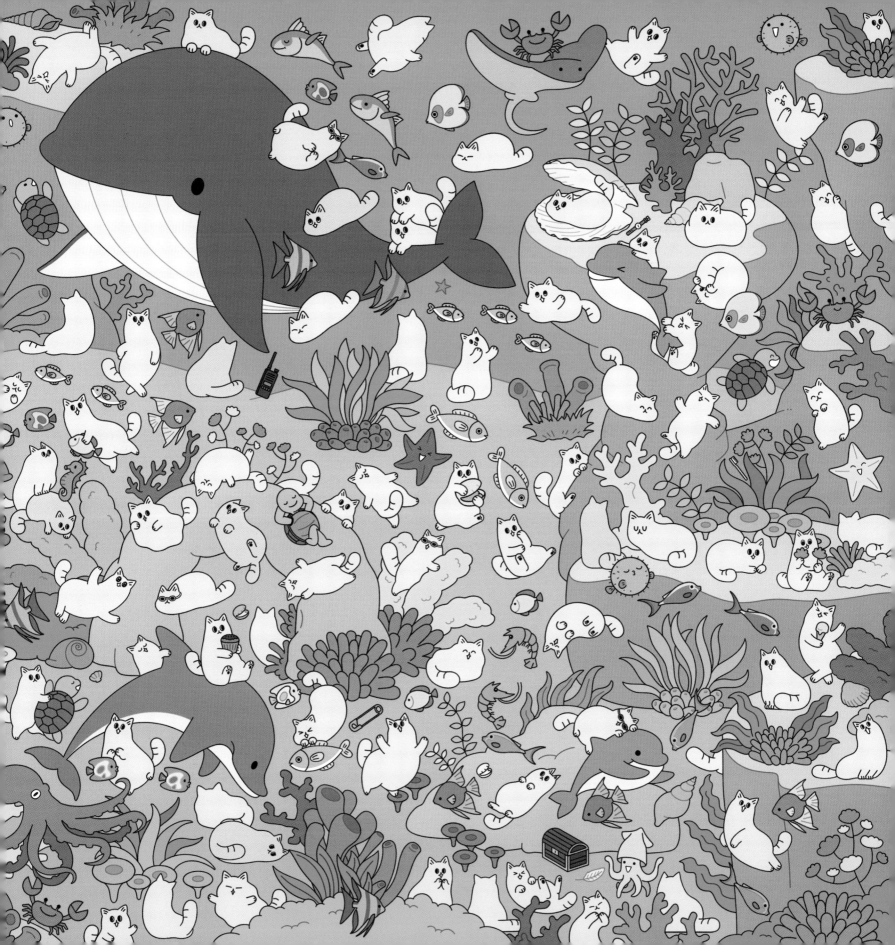

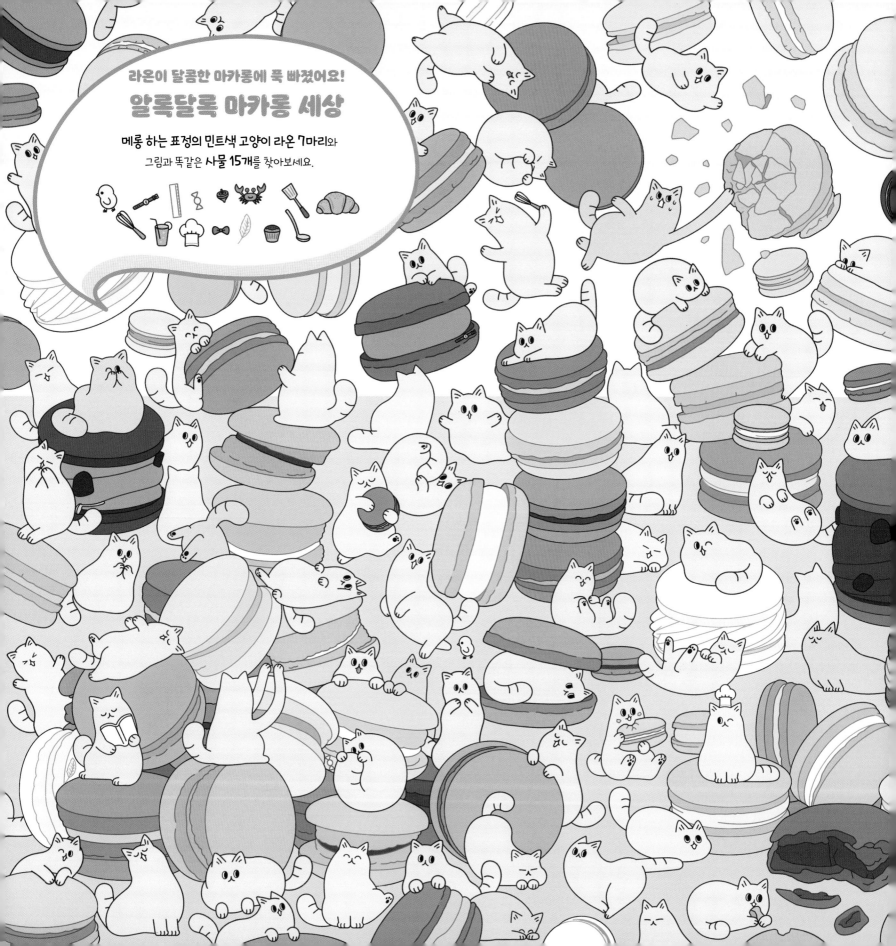

라온이 달콤한 마카롱에 푹 빠졌어요!

알록달록 마카롱 세상

메롱 하는 표정의 민트색 고양이 라온 **7**마리와
그림과 똑같은 사물 **15**개를 찾아보세요.

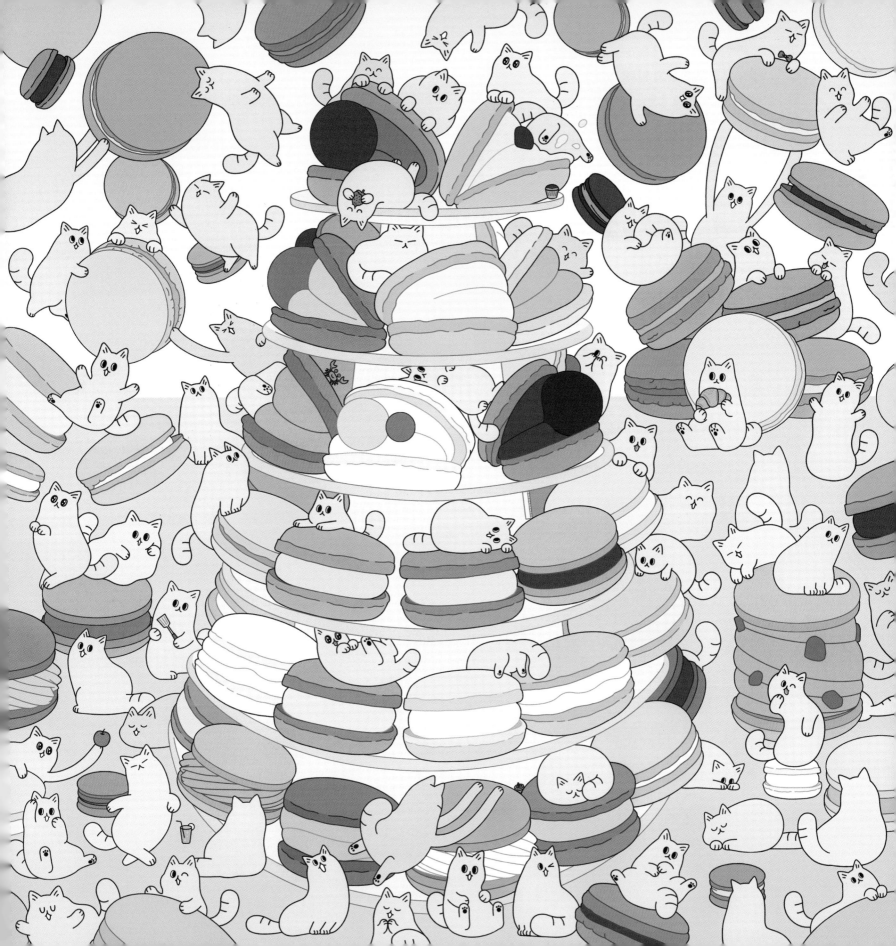

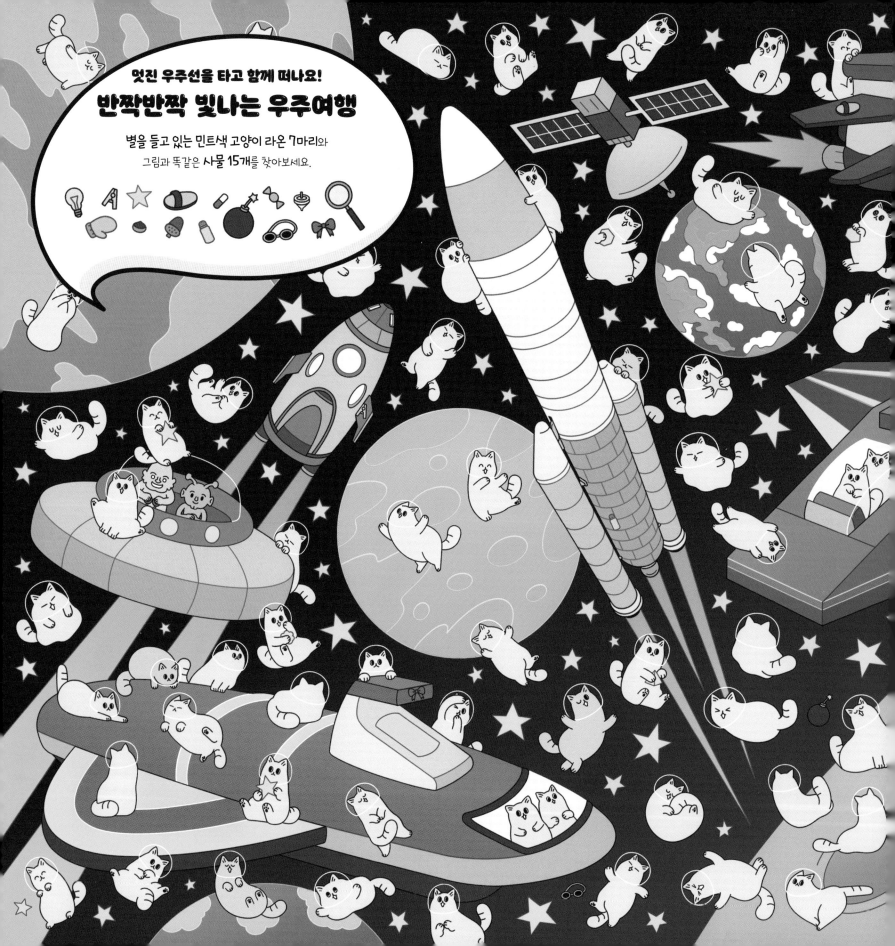

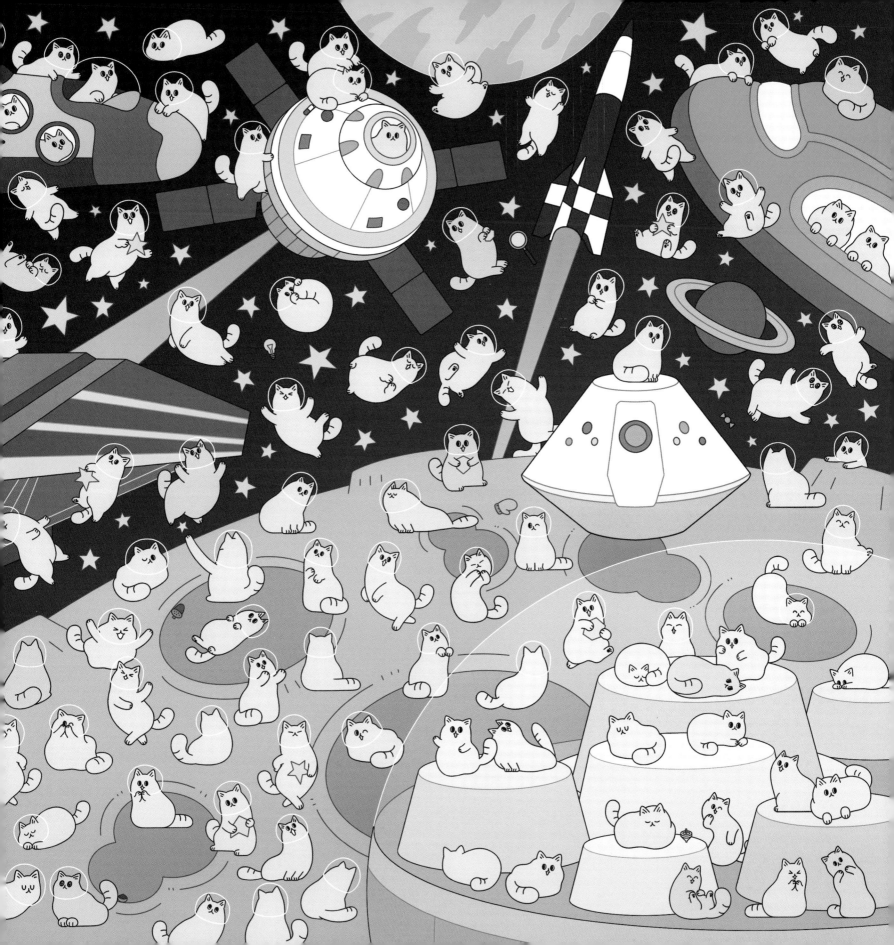

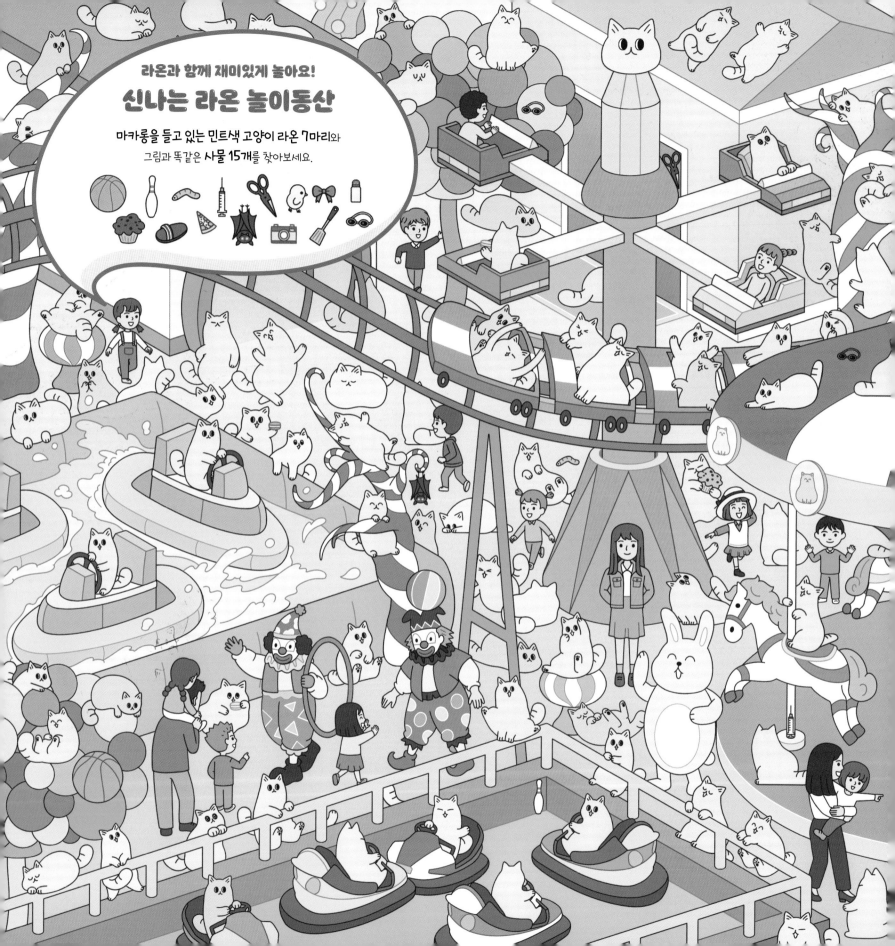

라온과 함께 재미있게 놀아요!

신나는 라온 놀이동산

마카롱을 들고 있는 민트색 고양이 라온 **7마리**와
그림과 똑같은 **사물 15개**를 찾아보세요.

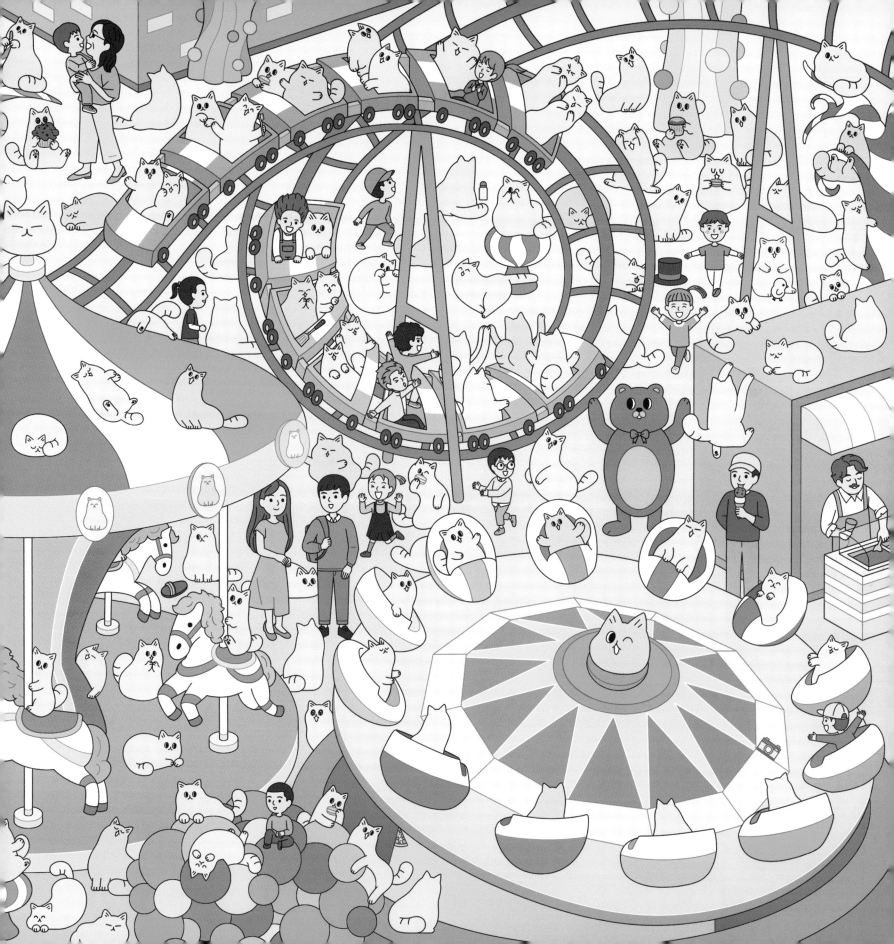

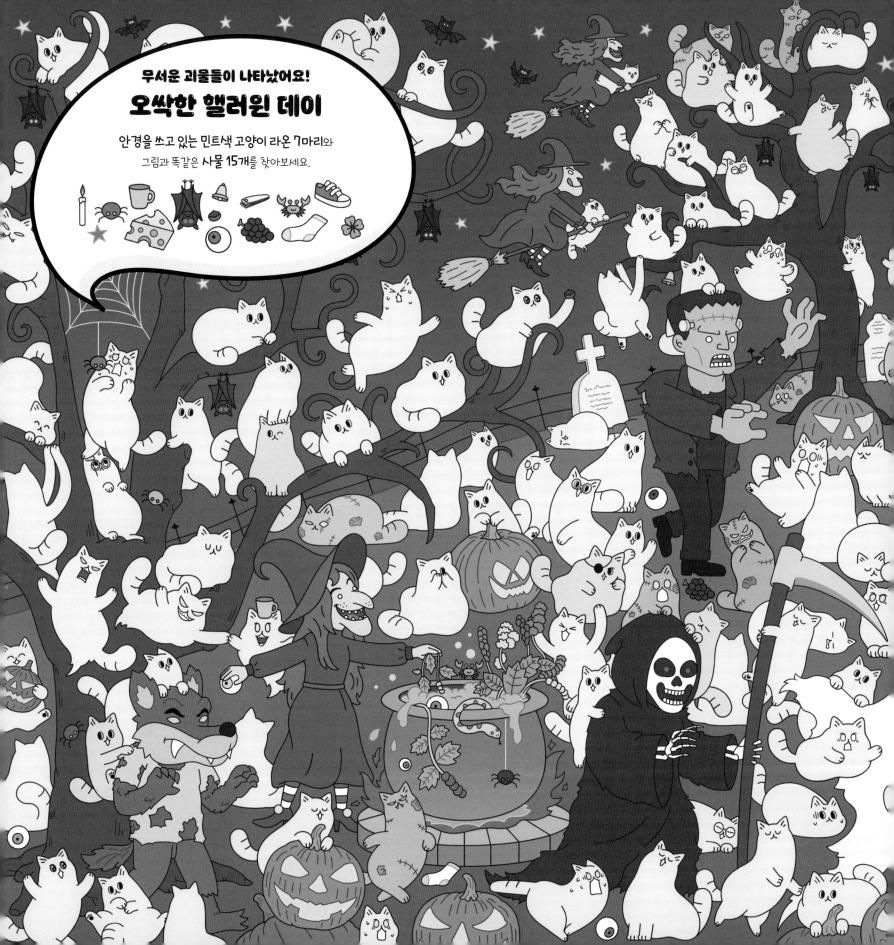

무서운 괴물들이 나타났어요!

오싹한 핼러윈 데이

안경을 쓰고 있는 민트색 고양이 라온 7마리와
그림과 똑같은 사물 15개를 찾아보세요.

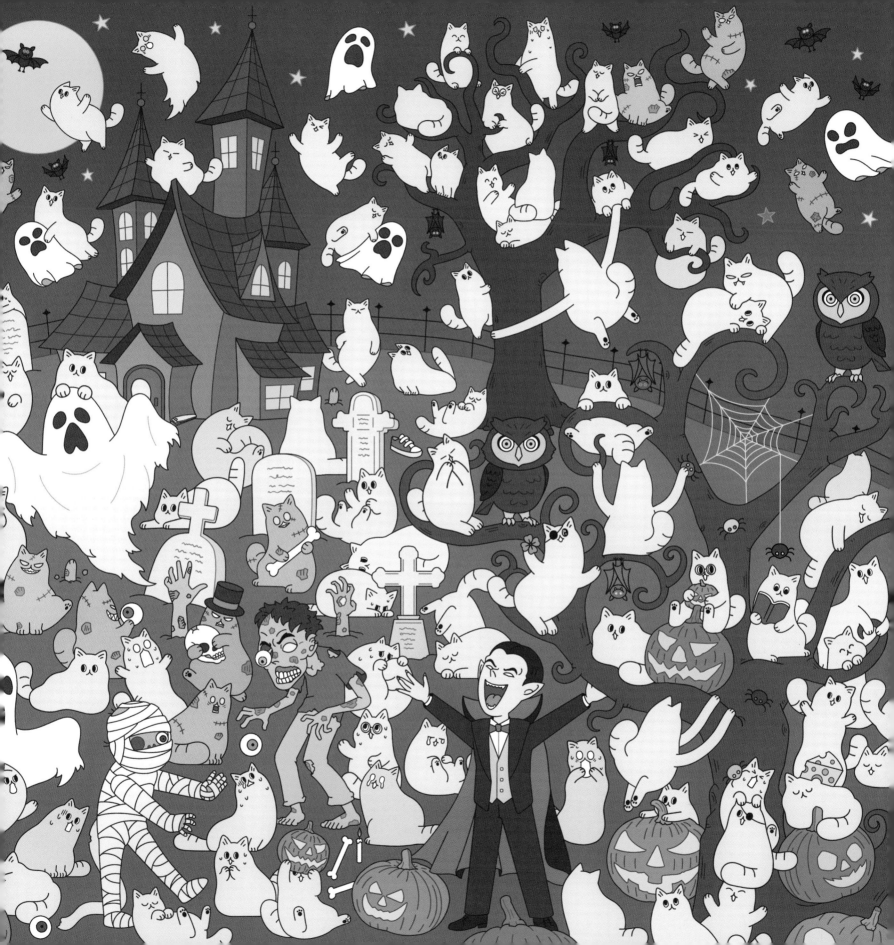

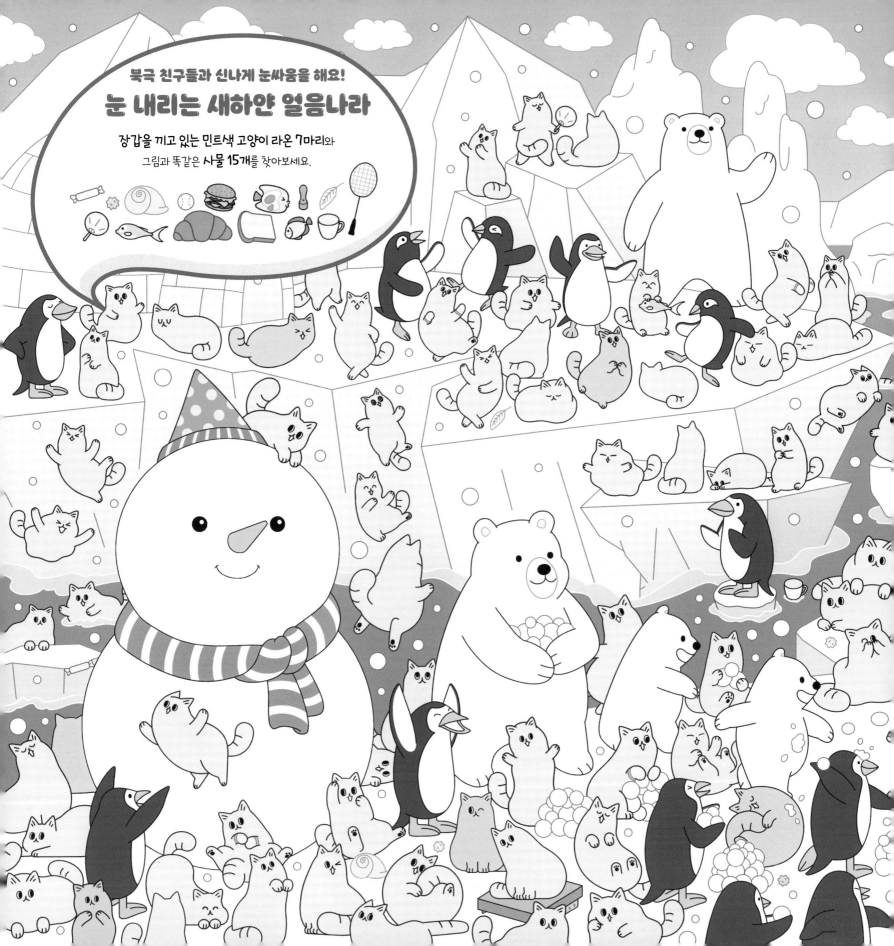

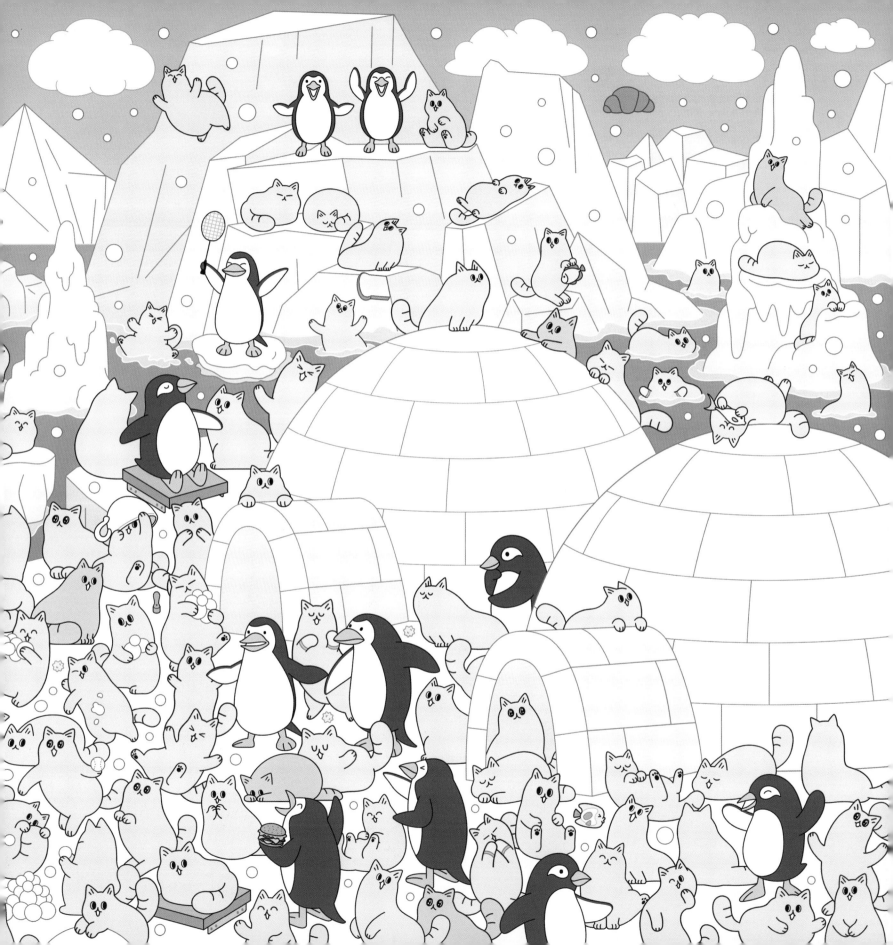

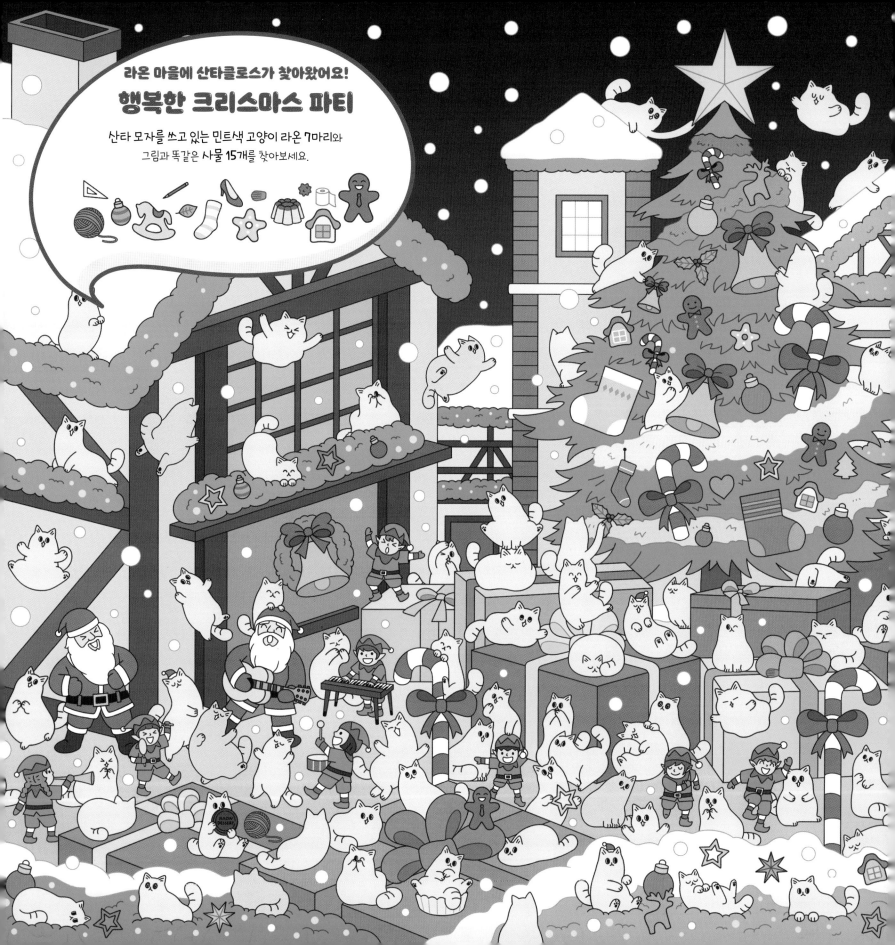

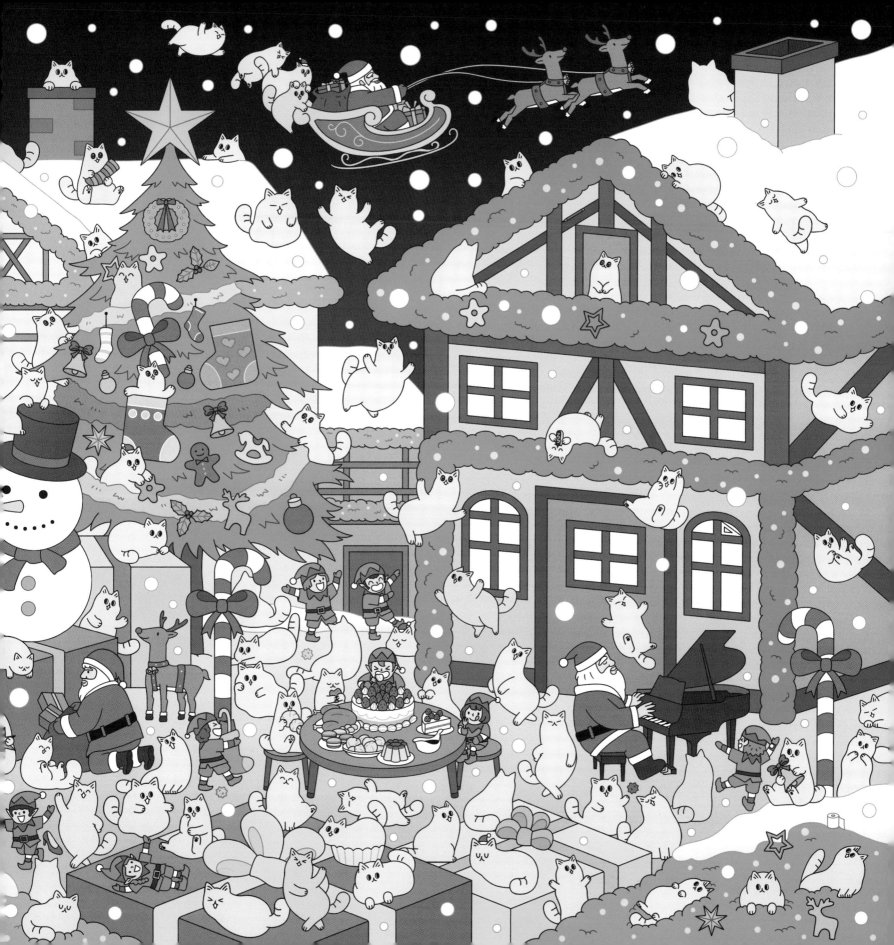

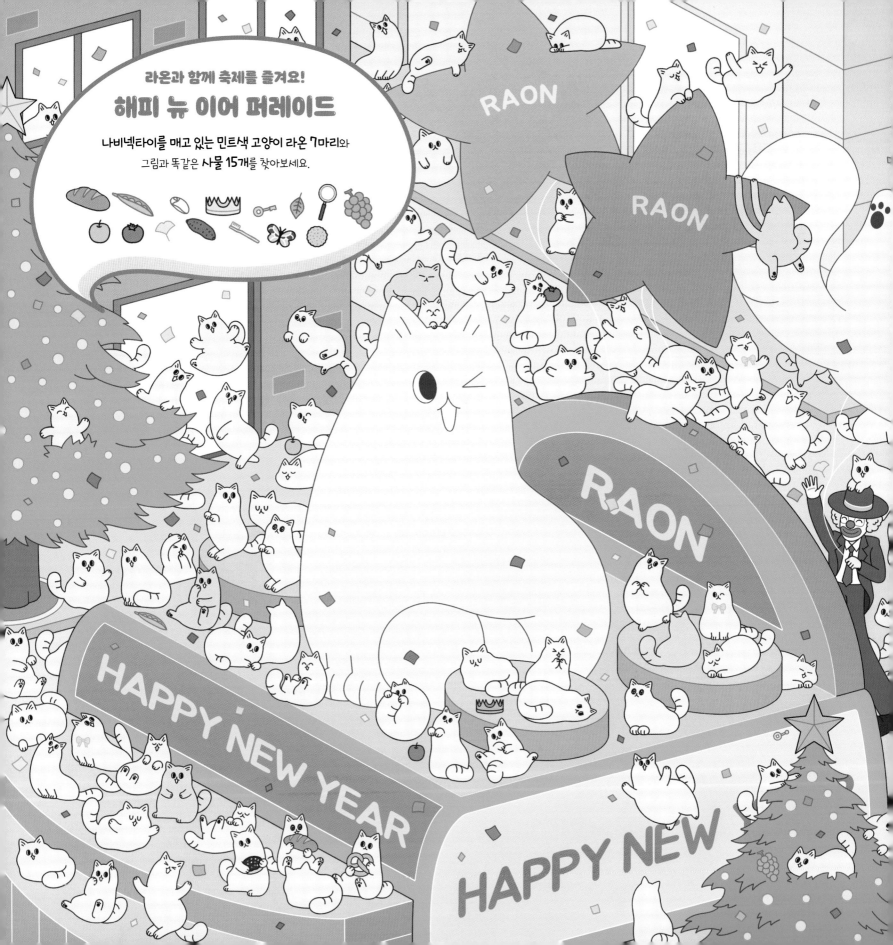

라온과 함께 축제를 즐겨요!
해피 뉴 이어 퍼레이드
나비넥타이를 매고 있는 민트색 고양이 라온 **7마리**와
그림과 똑같은 **사물 15개**를 찾아보세요.

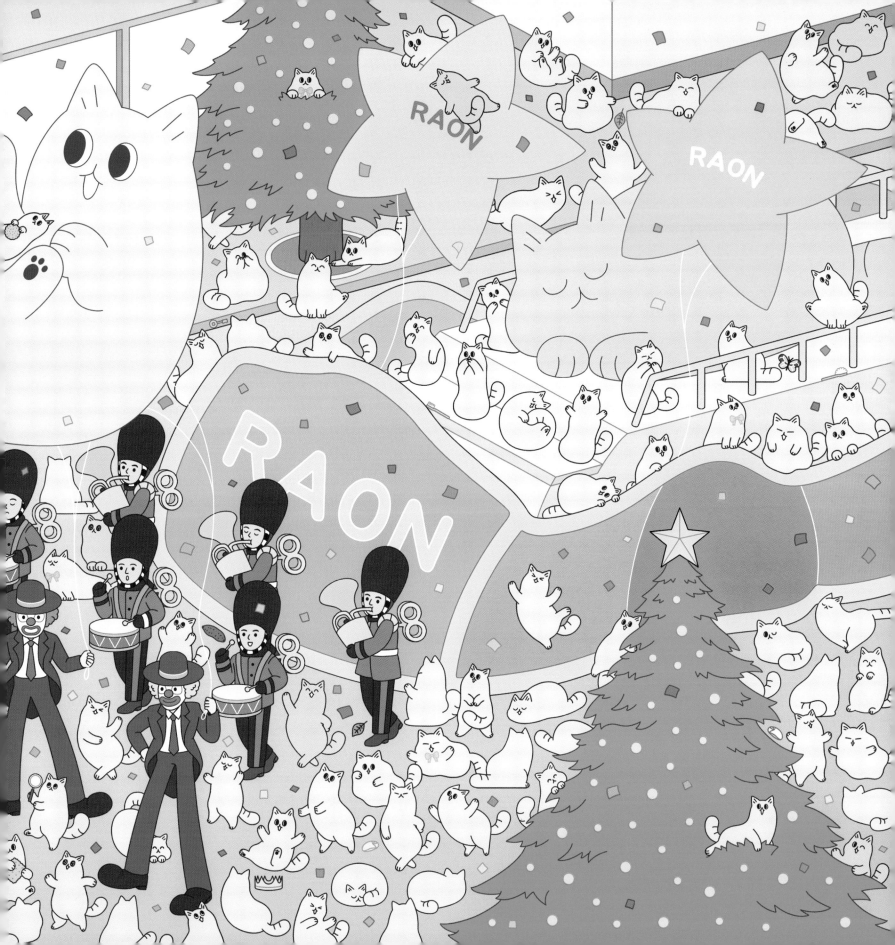

말랑말랑한 민트색 고양이
라온 그림 색칠하기!

숨은그림찾기의 그림을 떠올리며

귀여운 라온과 배경을 예쁘게 색칠해보세요.

색칠하기에 정답은 없으니 상상력을 발휘해 자유롭게 꾸며보세요.

포인트가 되는 큰 그림만 색칠해도 좋고 하나씩 하나씩

전체를 모두 색칠해 완성하면 뿌듯함도 느낄 수 있어요.

라온 그림 색칠하기!

숨은그림찾기가 끝나면 귀여운 고양이 라온과 배경을 자유롭게 색칠해보세요.
하나씩 하나씩 색칠해 멋진 그림을 완성하면 뿌듯함도 느낄 수 있어요.

색칠하기

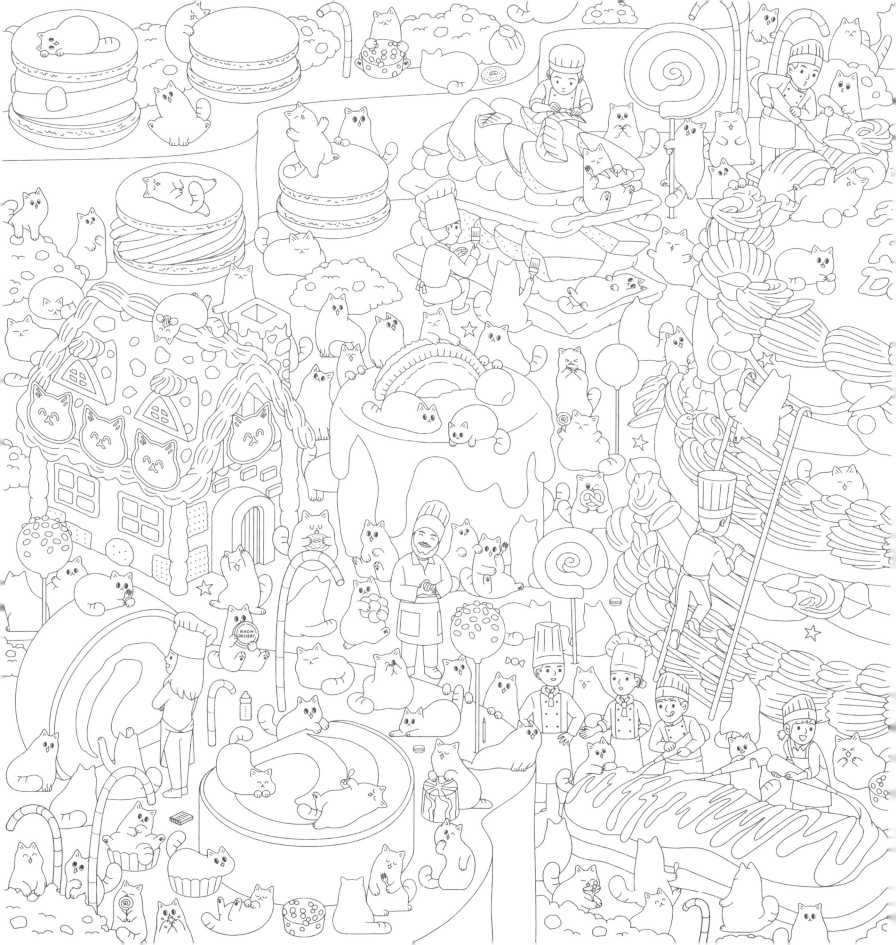

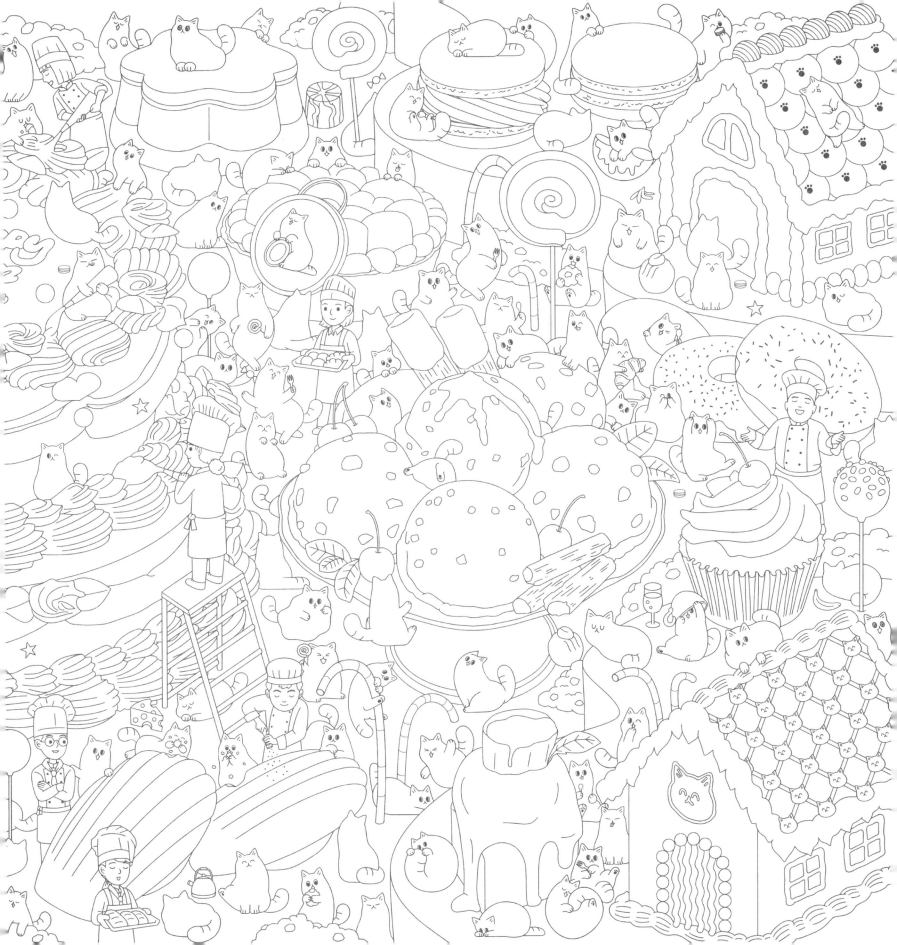

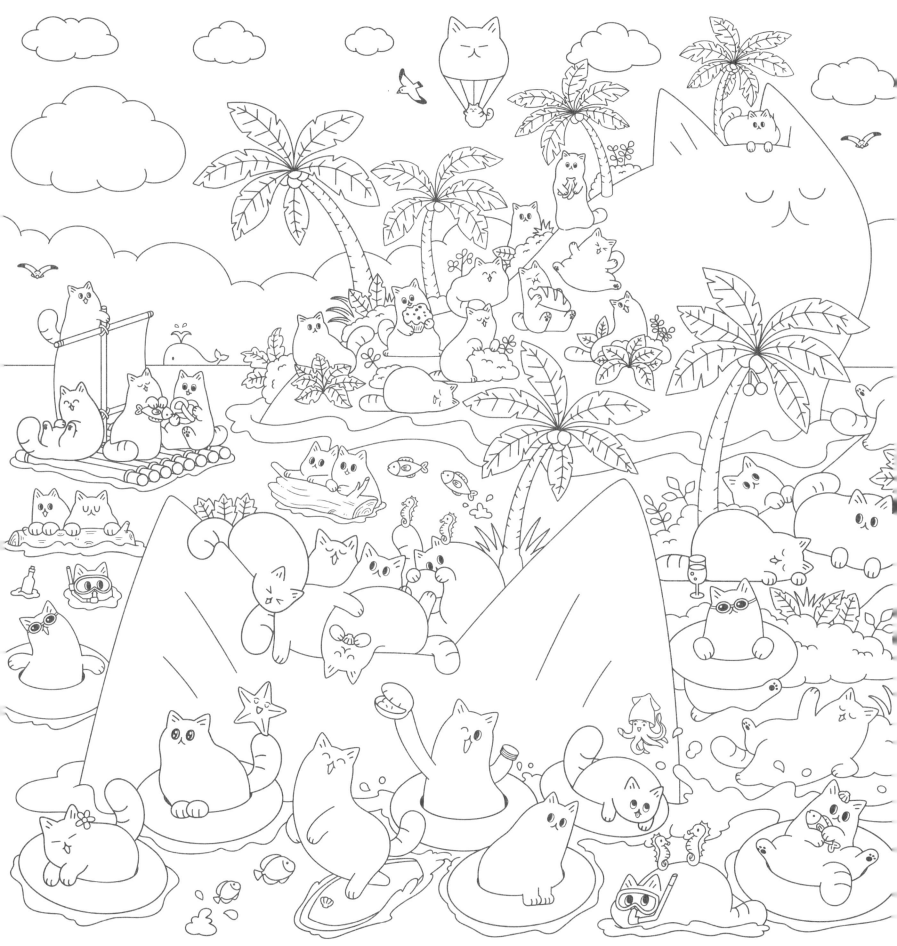

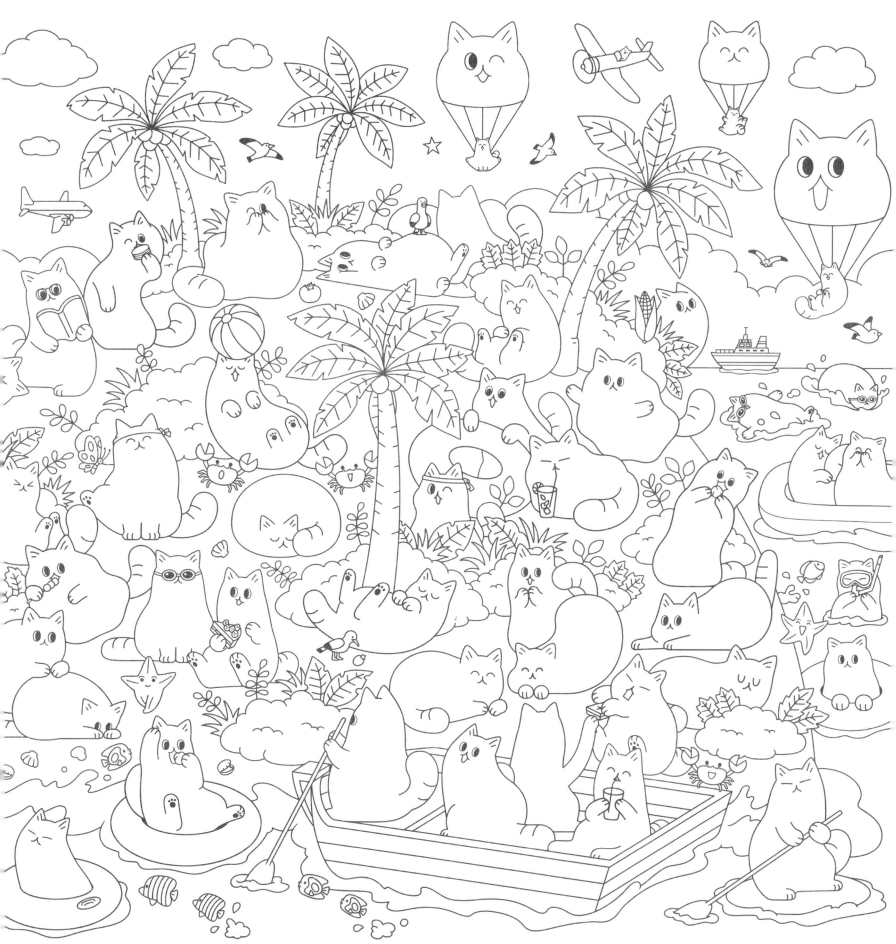

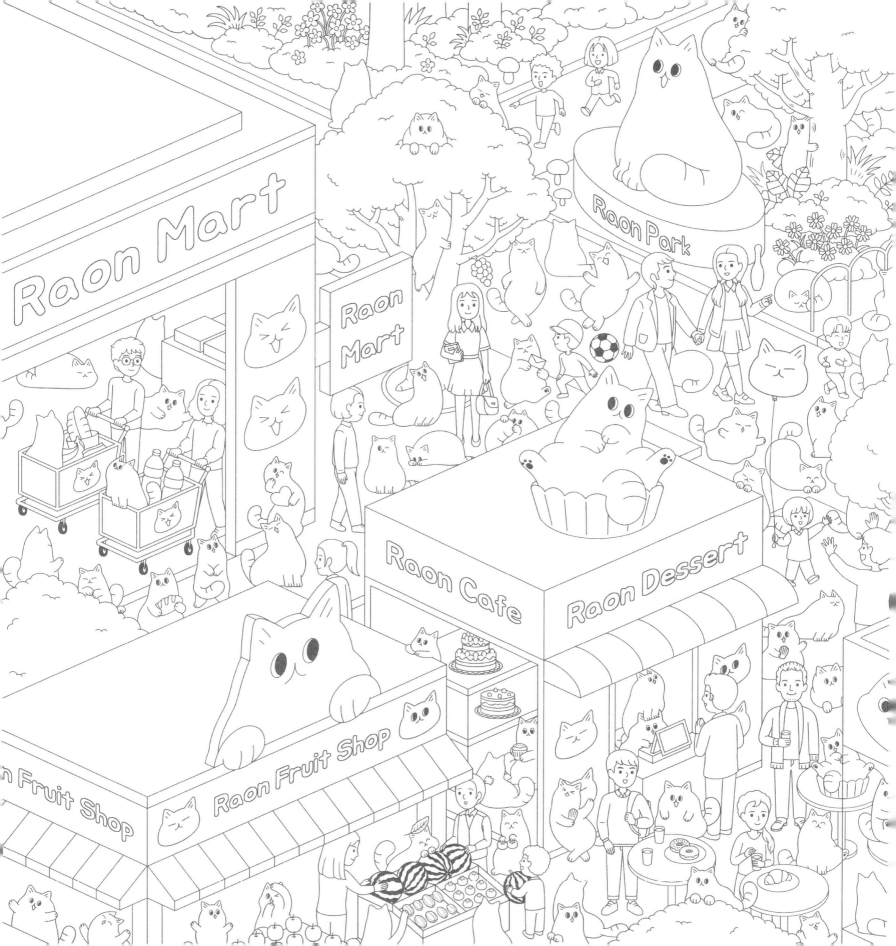

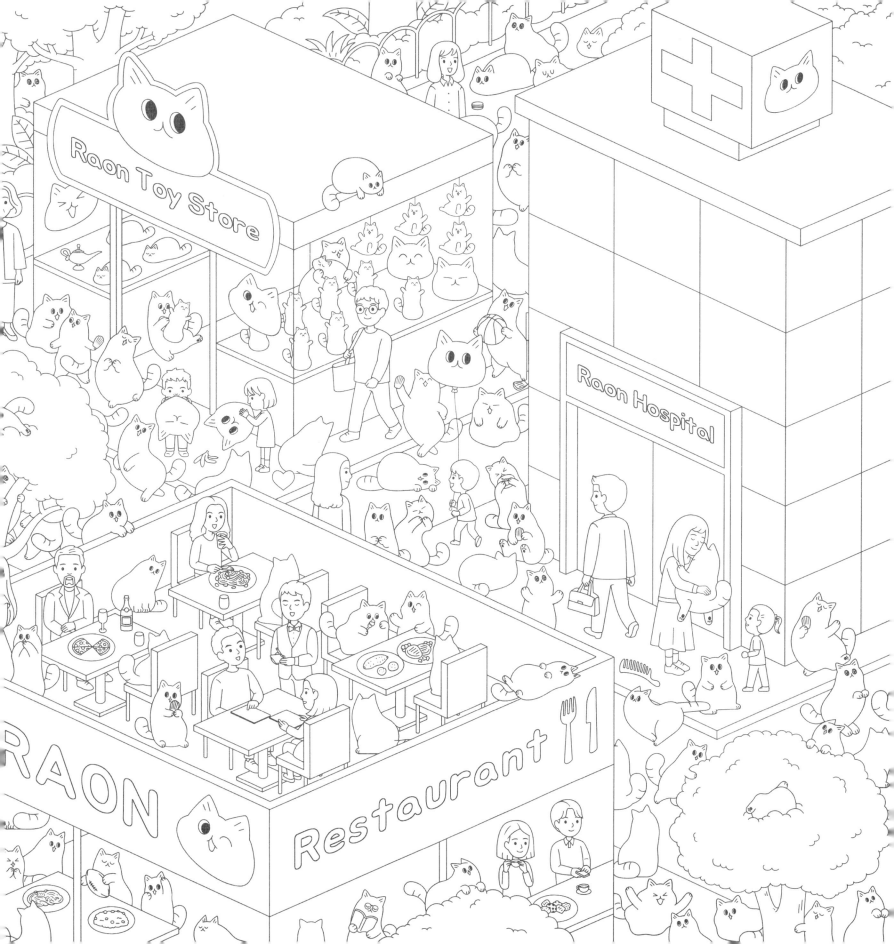

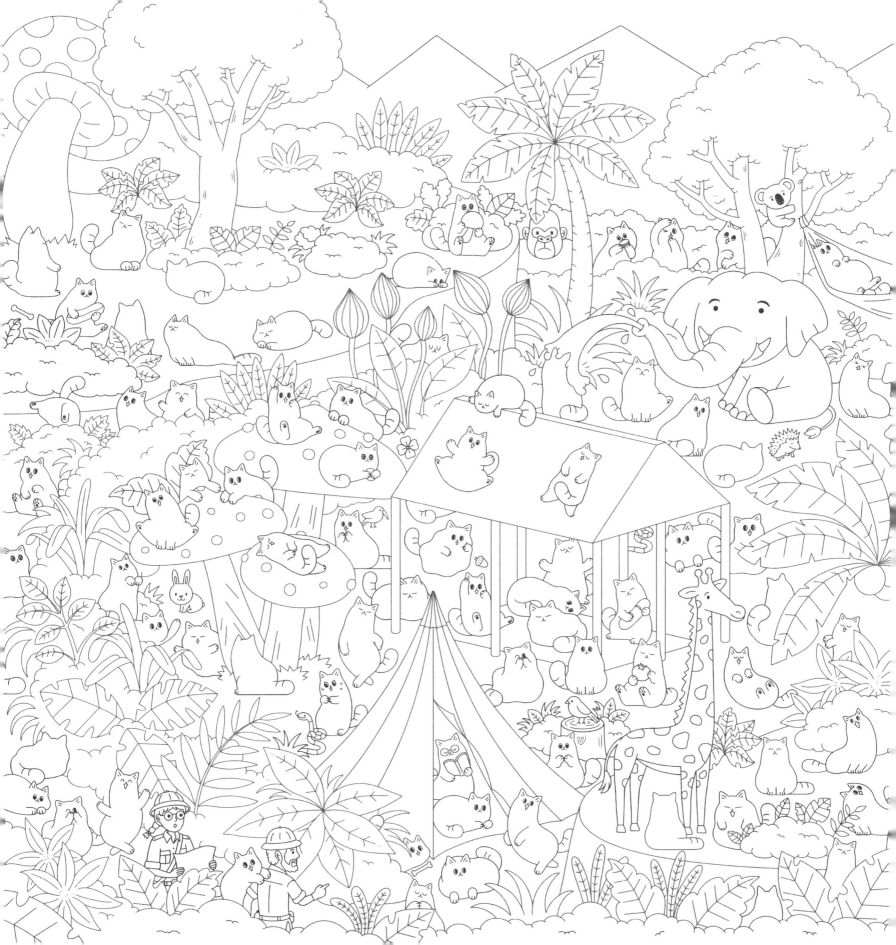

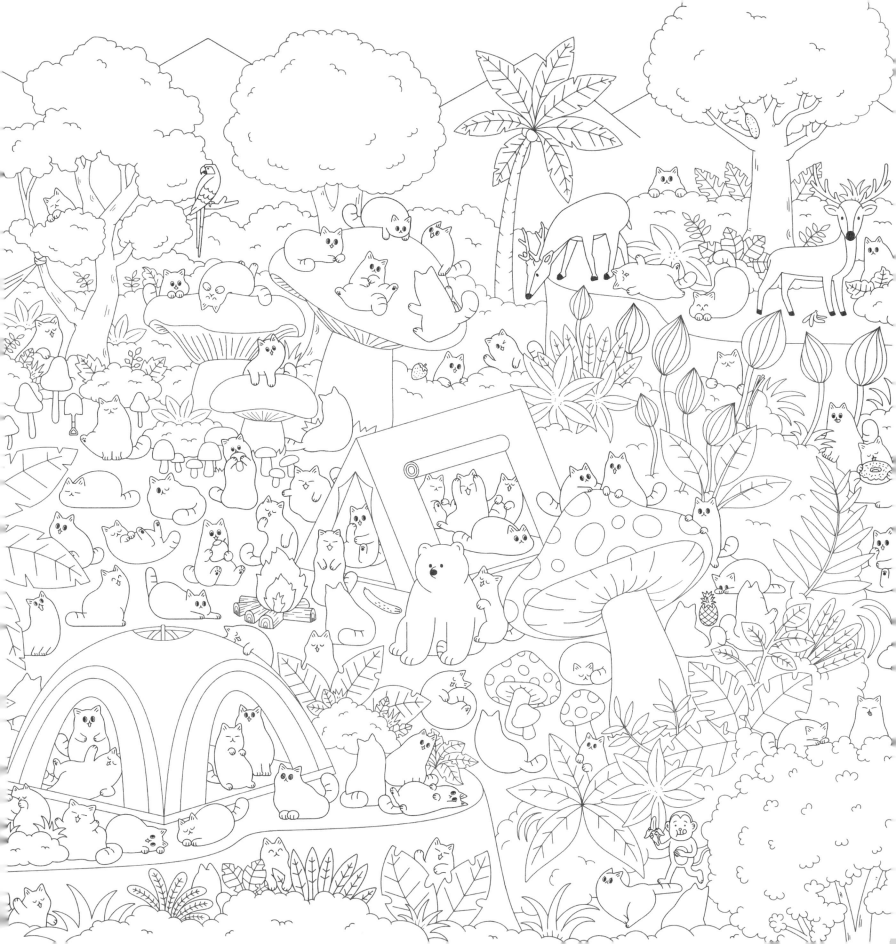

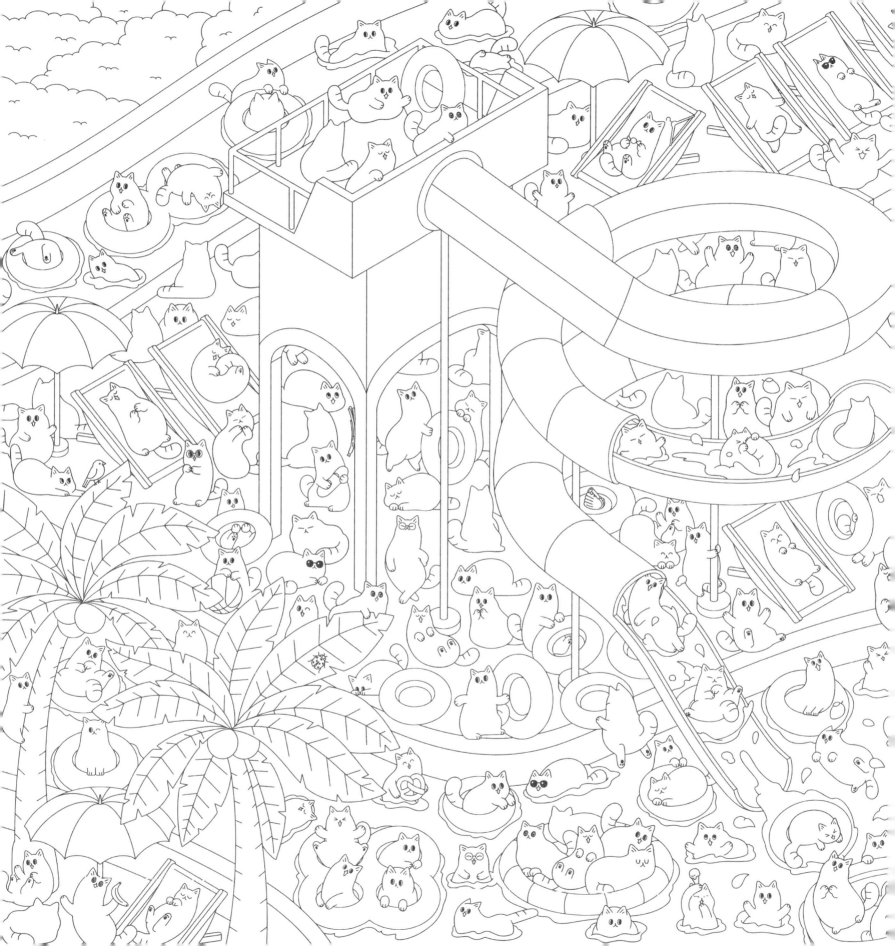

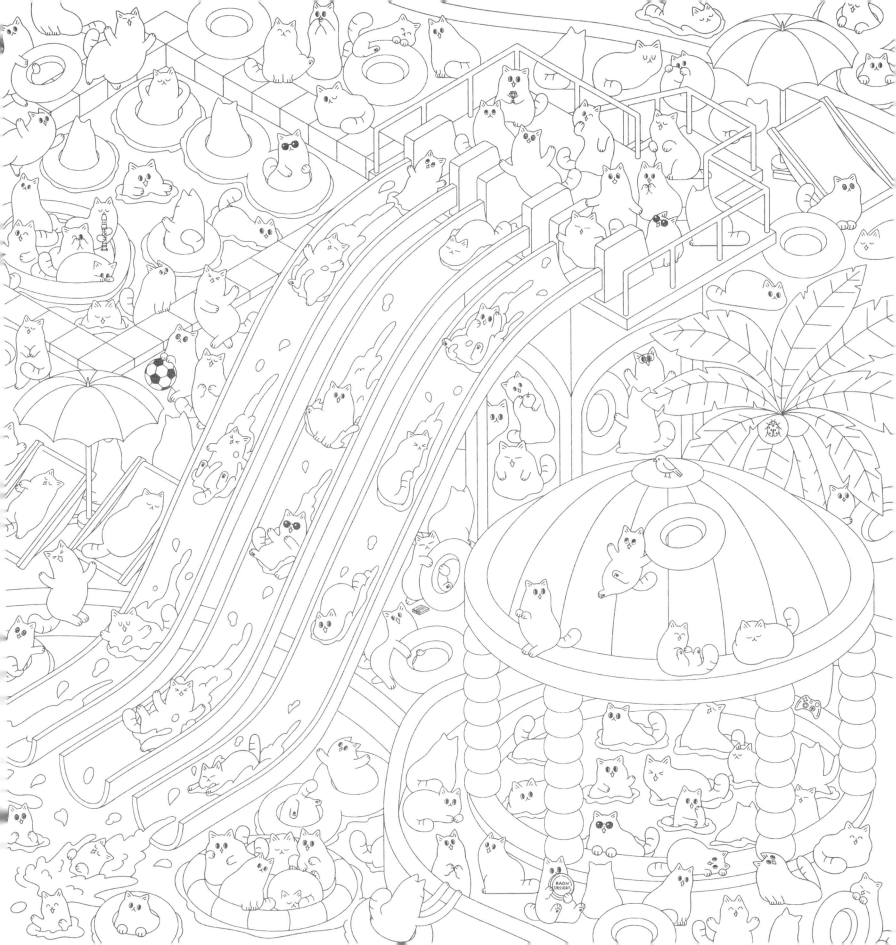

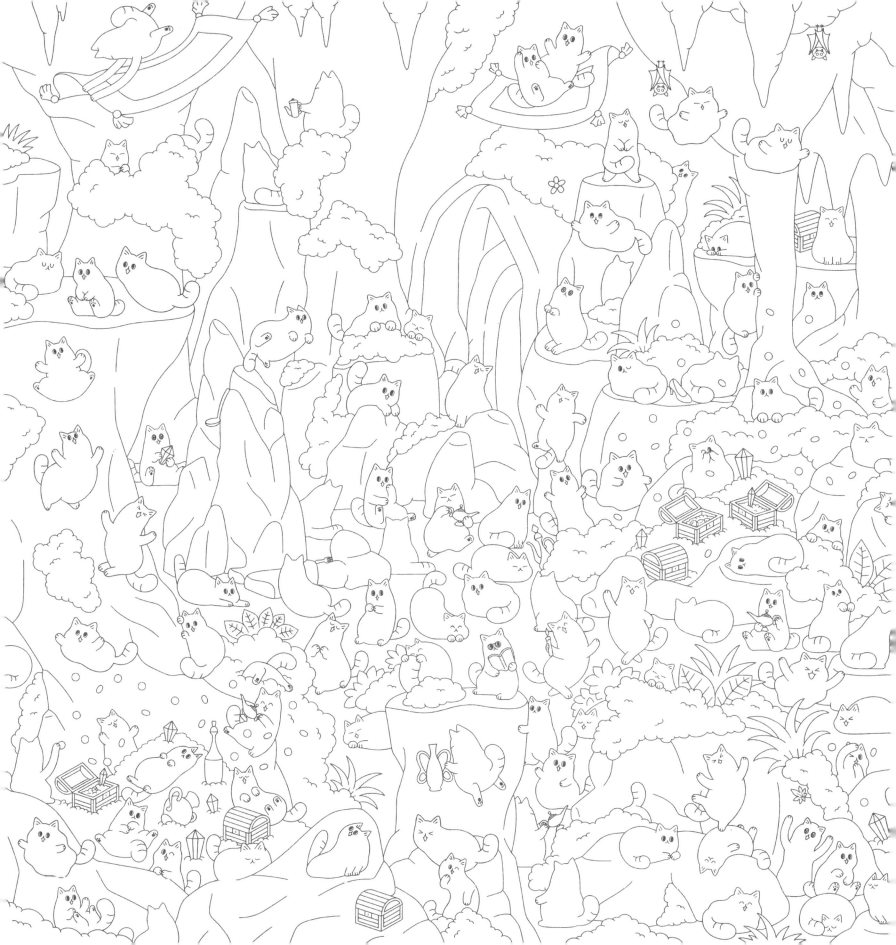

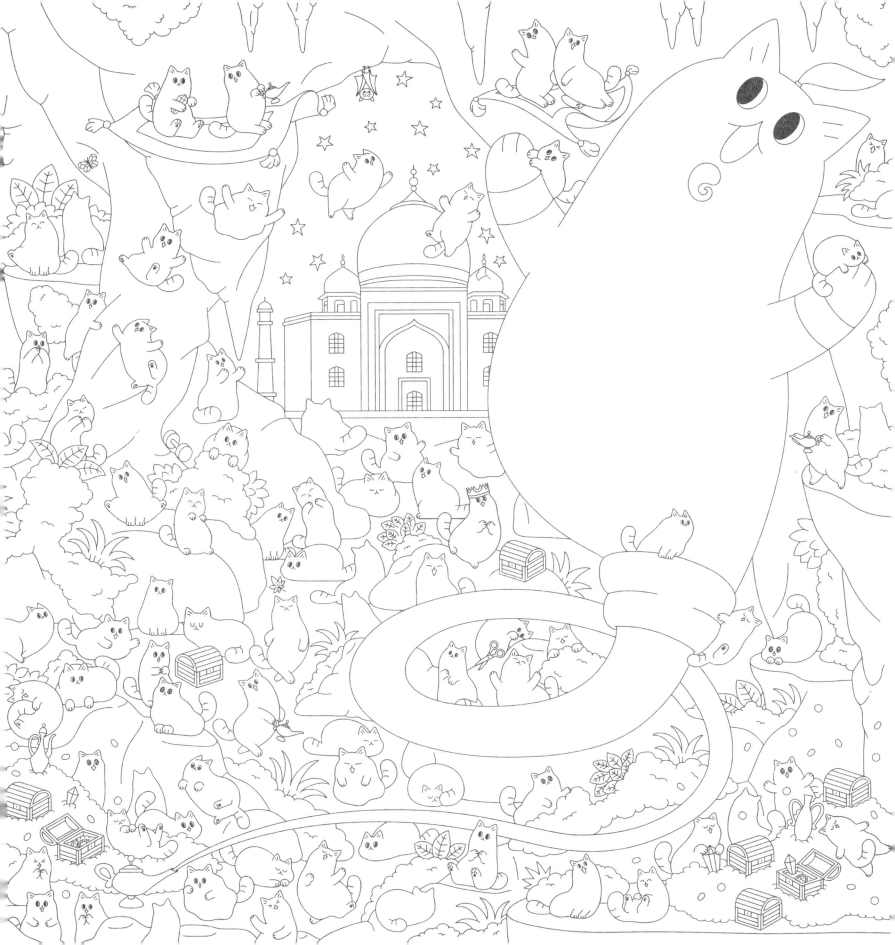

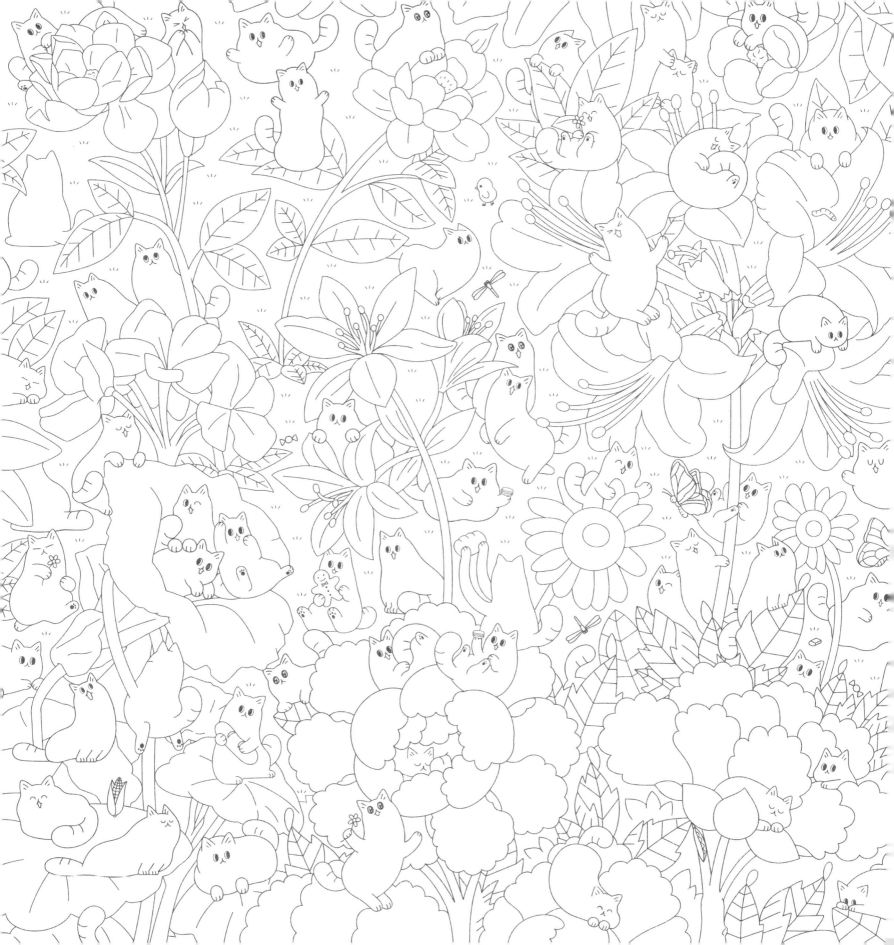

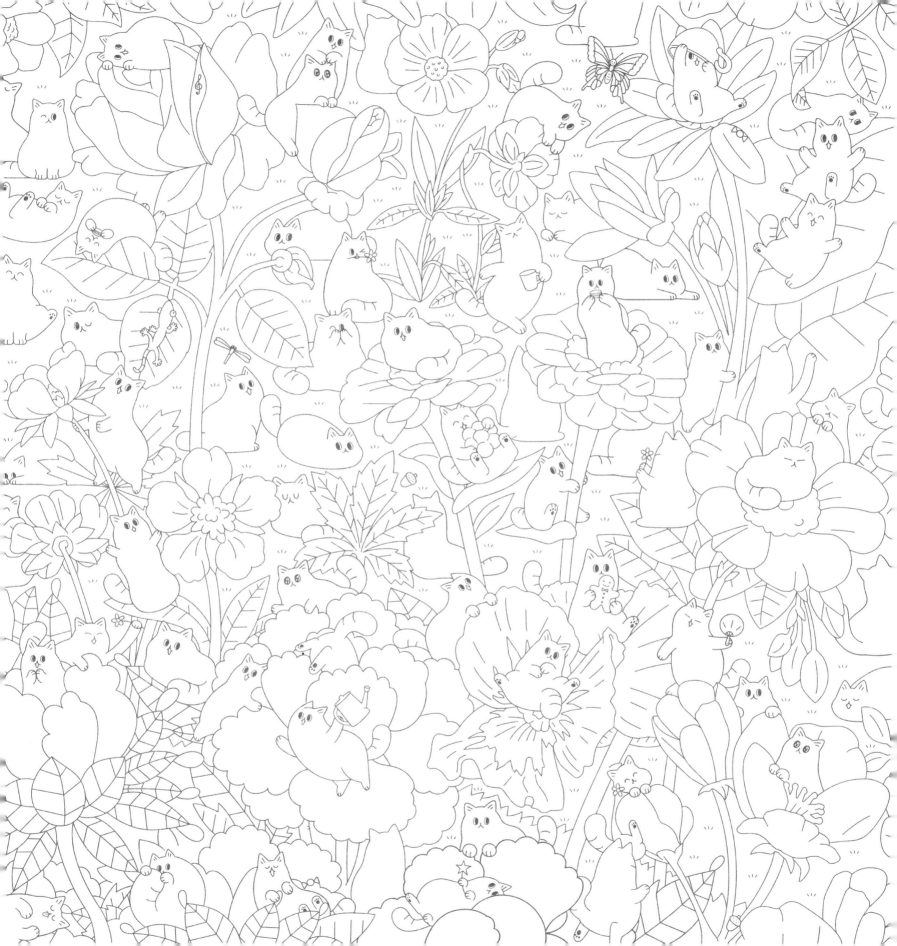

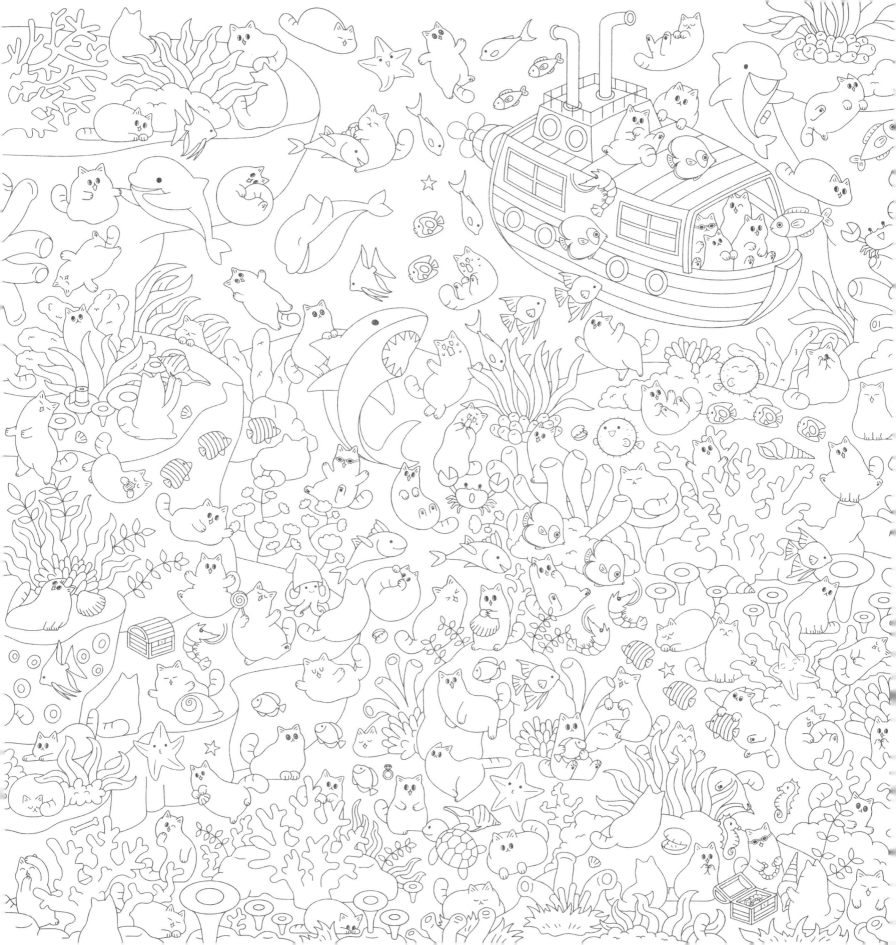

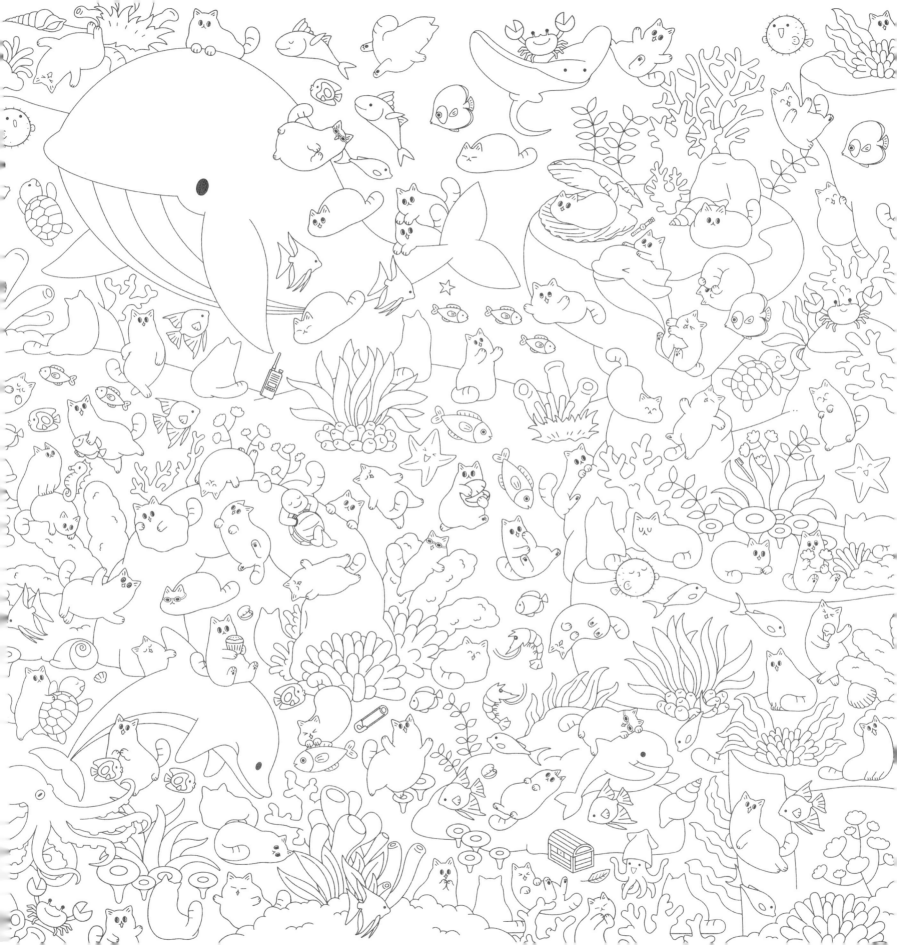

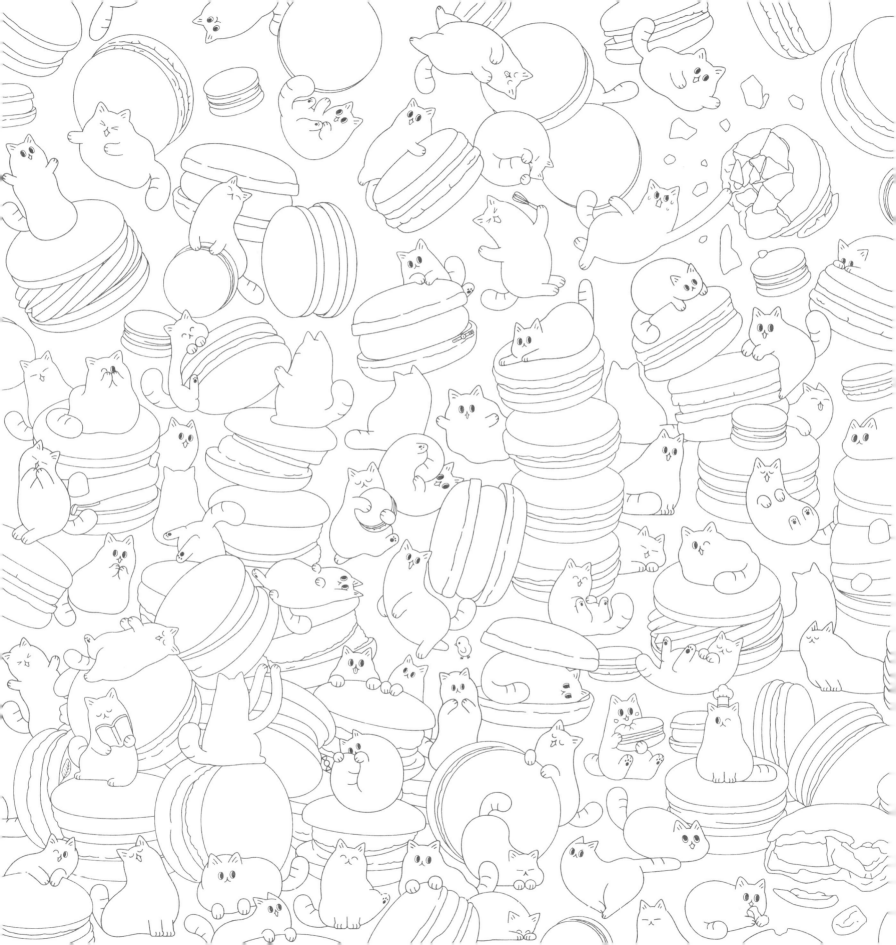

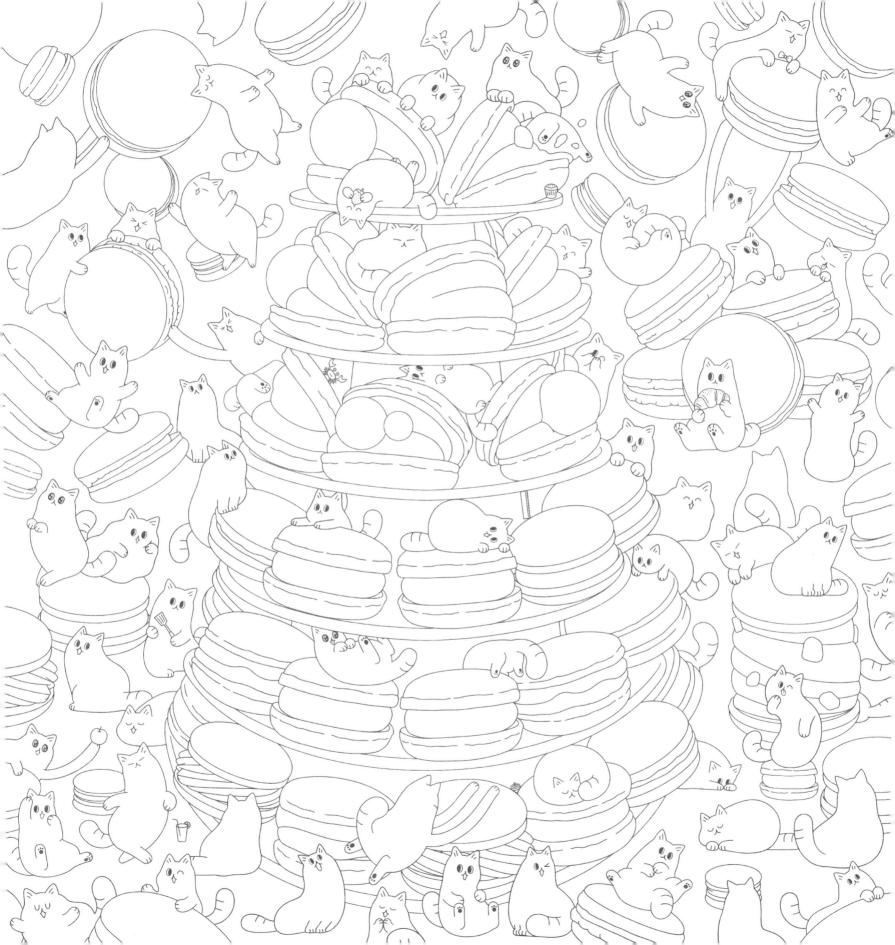

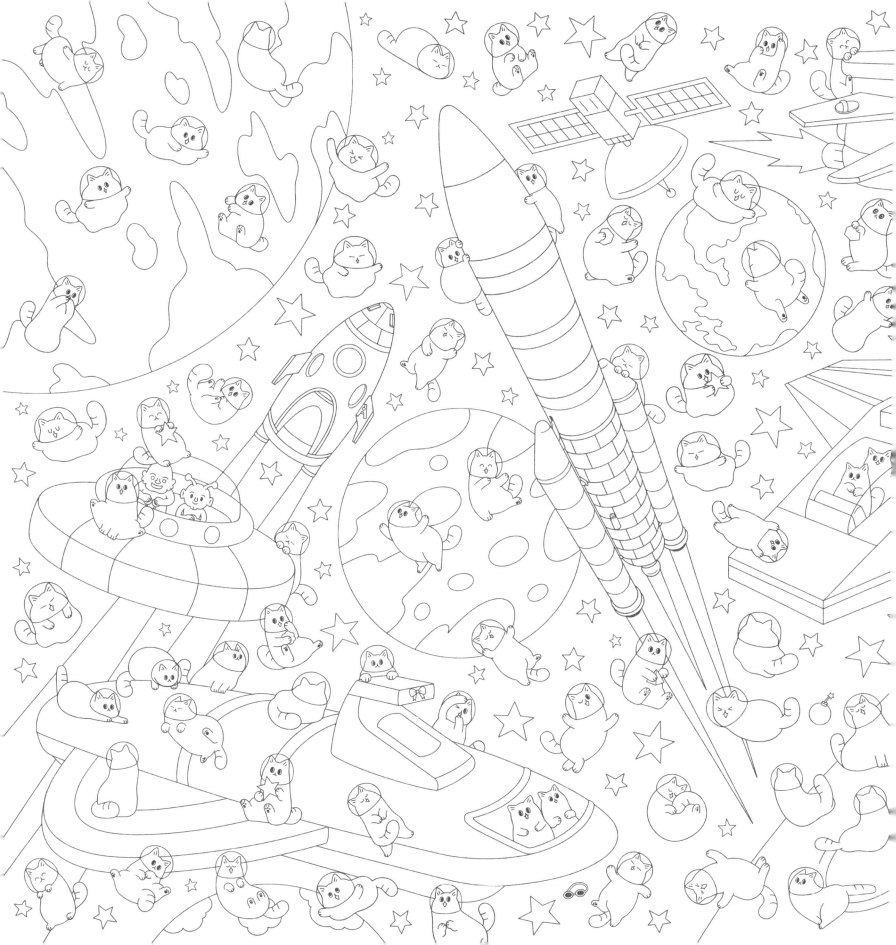

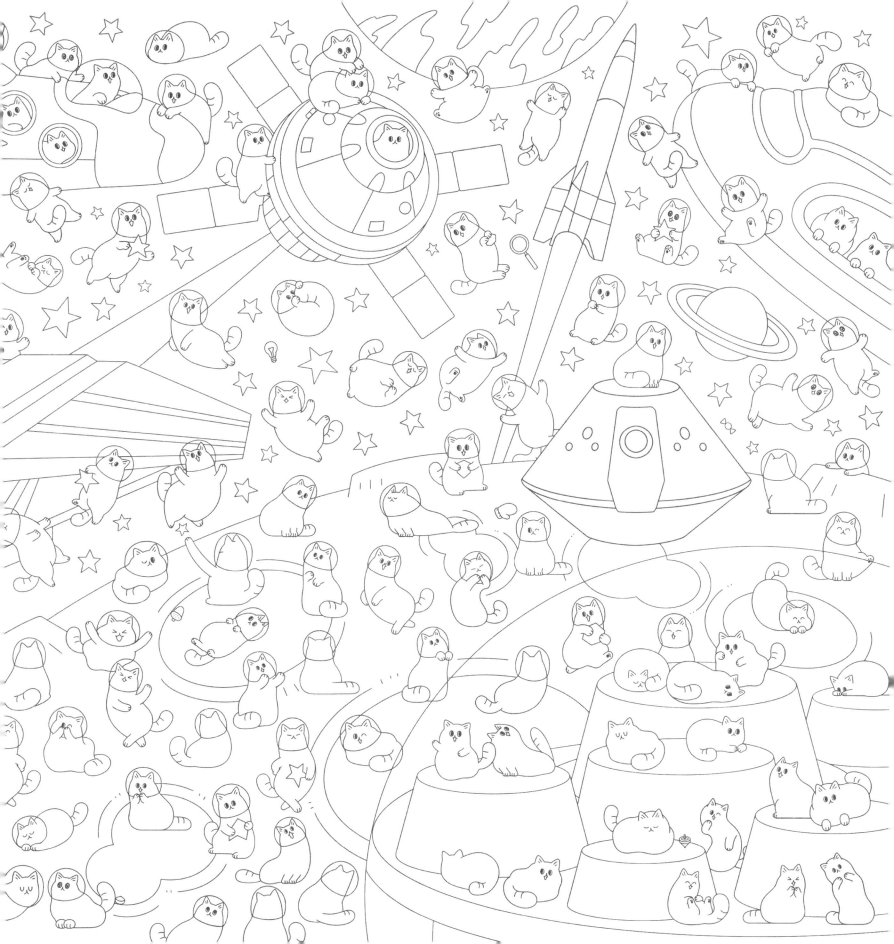

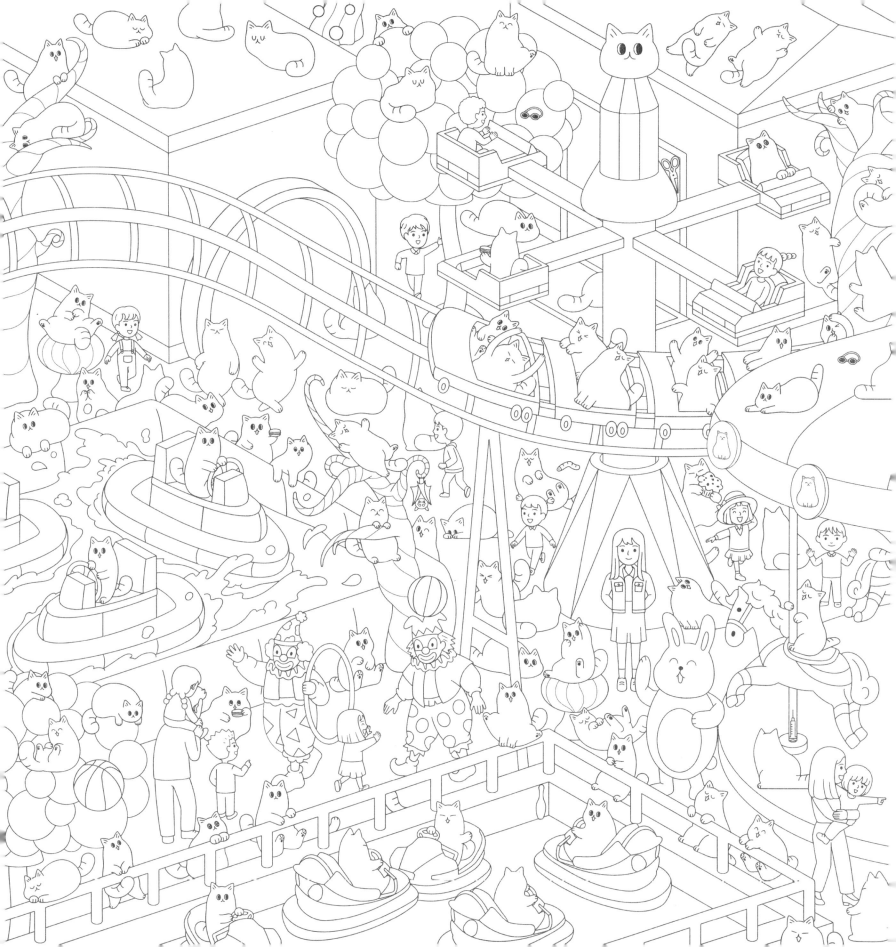

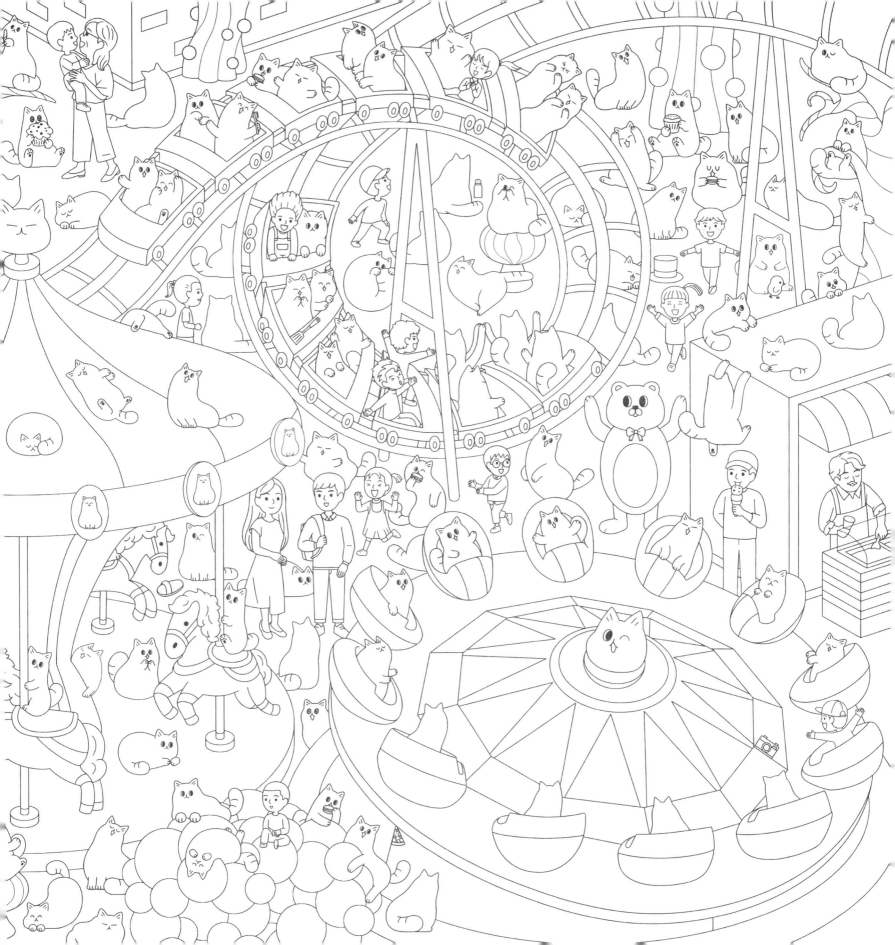

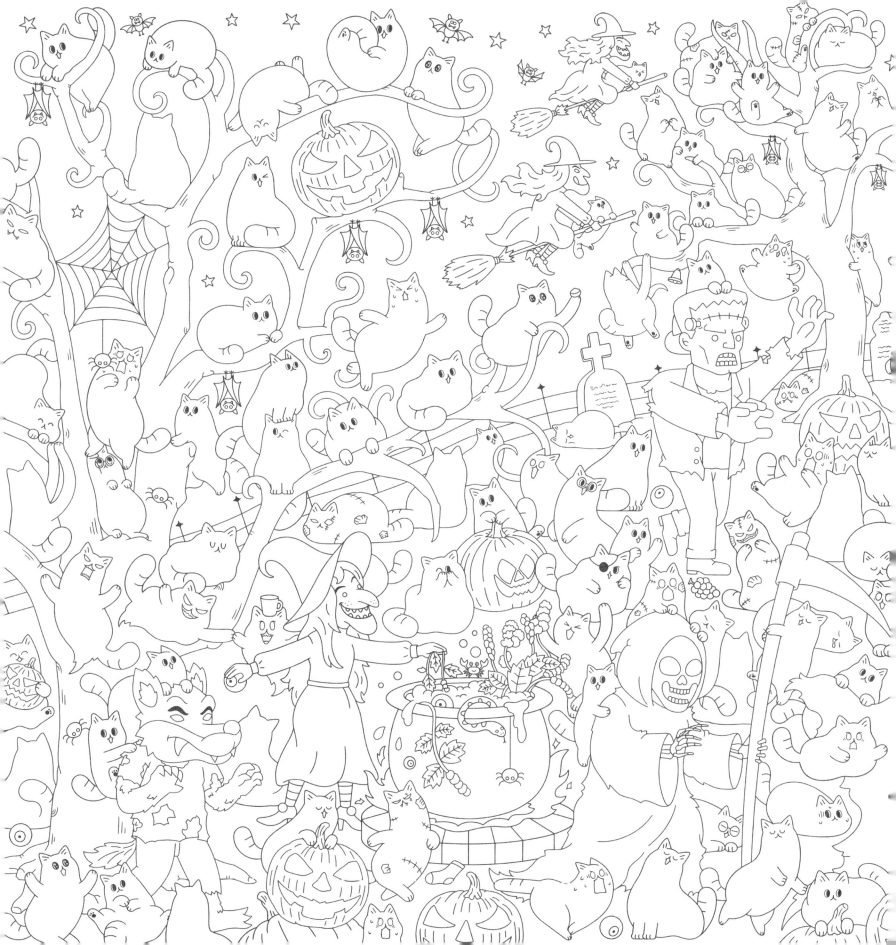

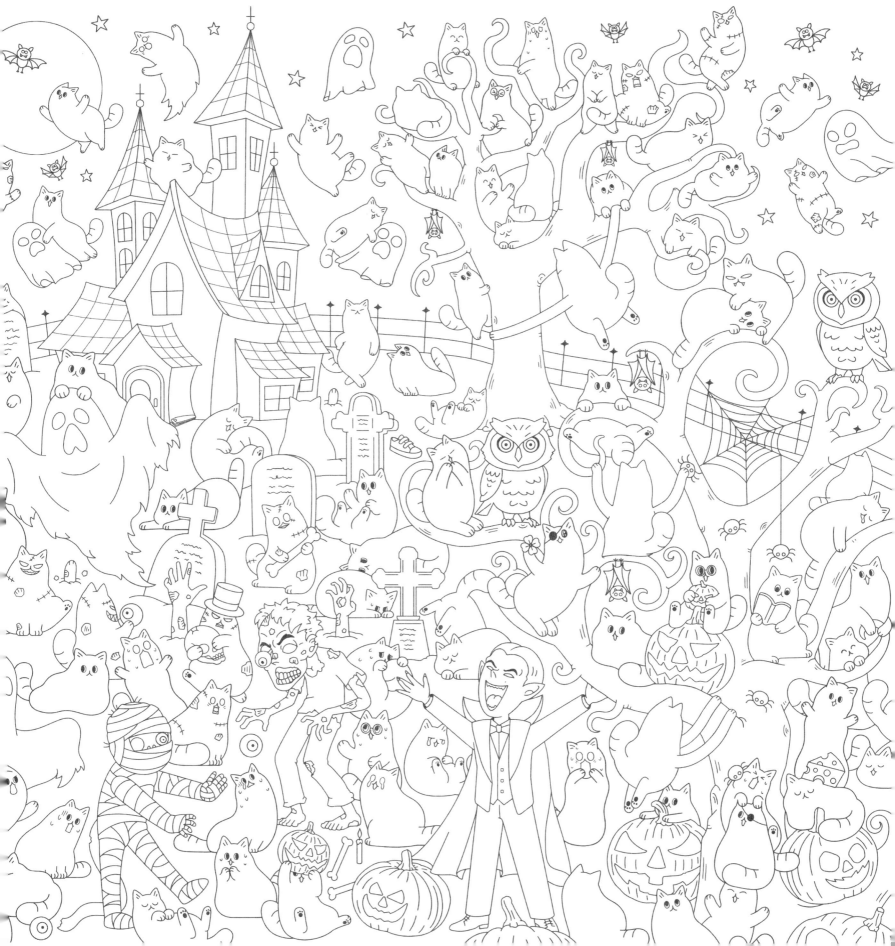

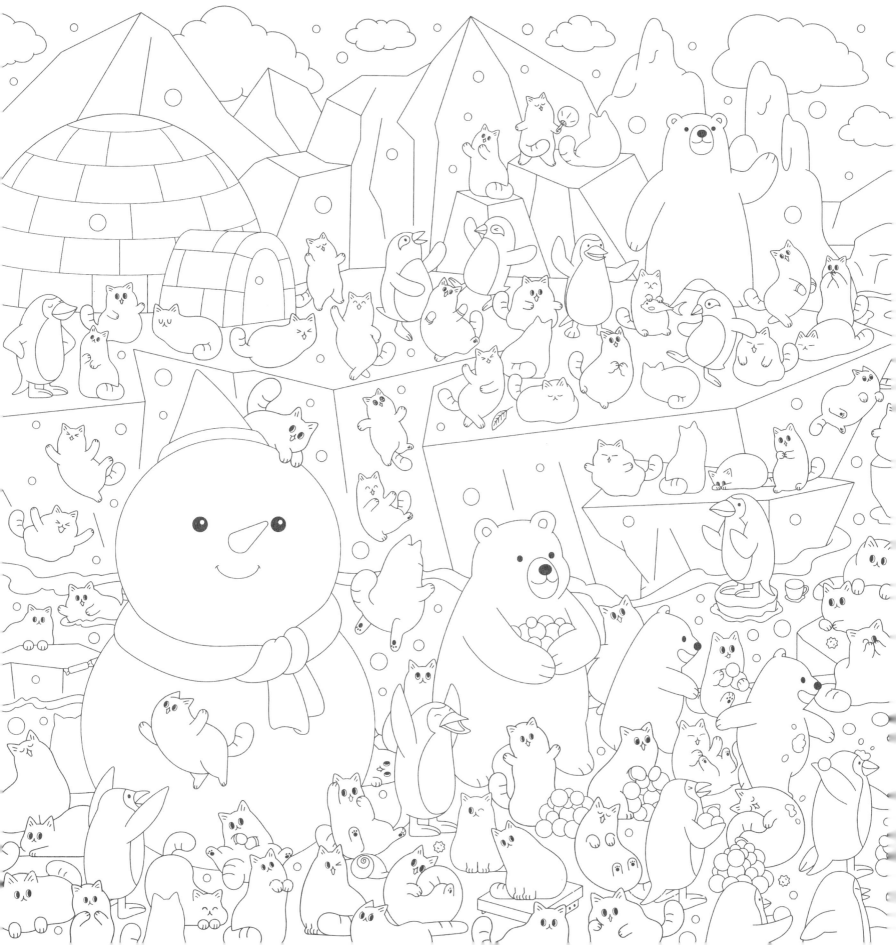

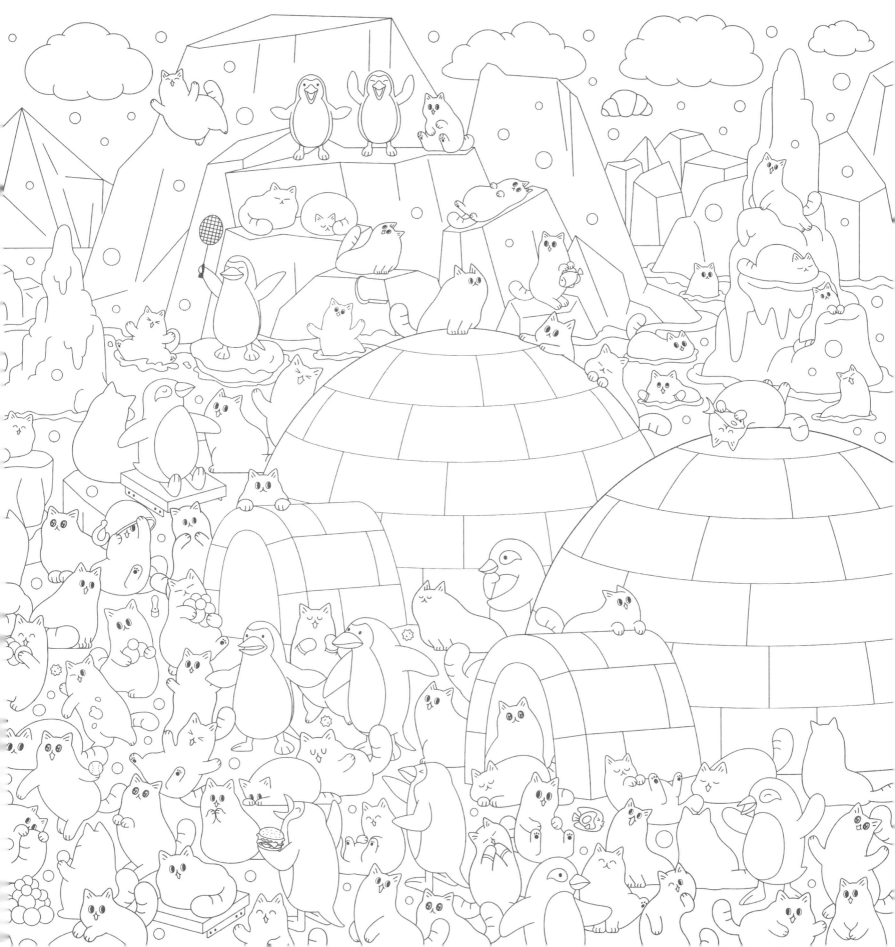

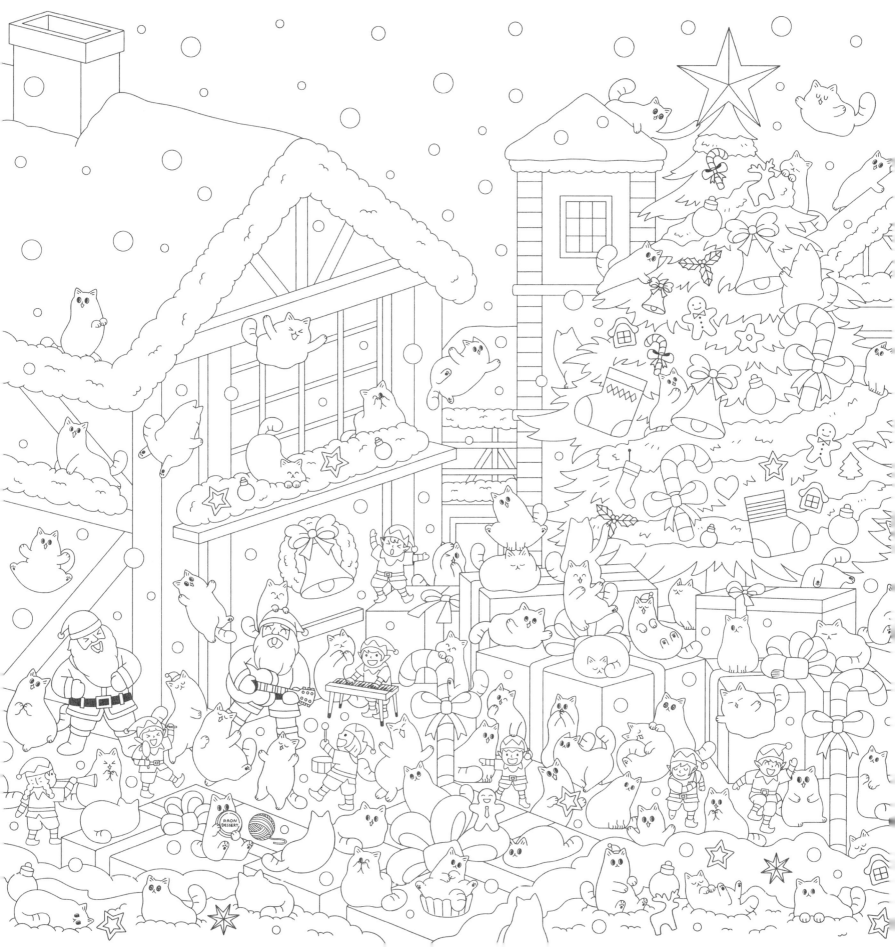

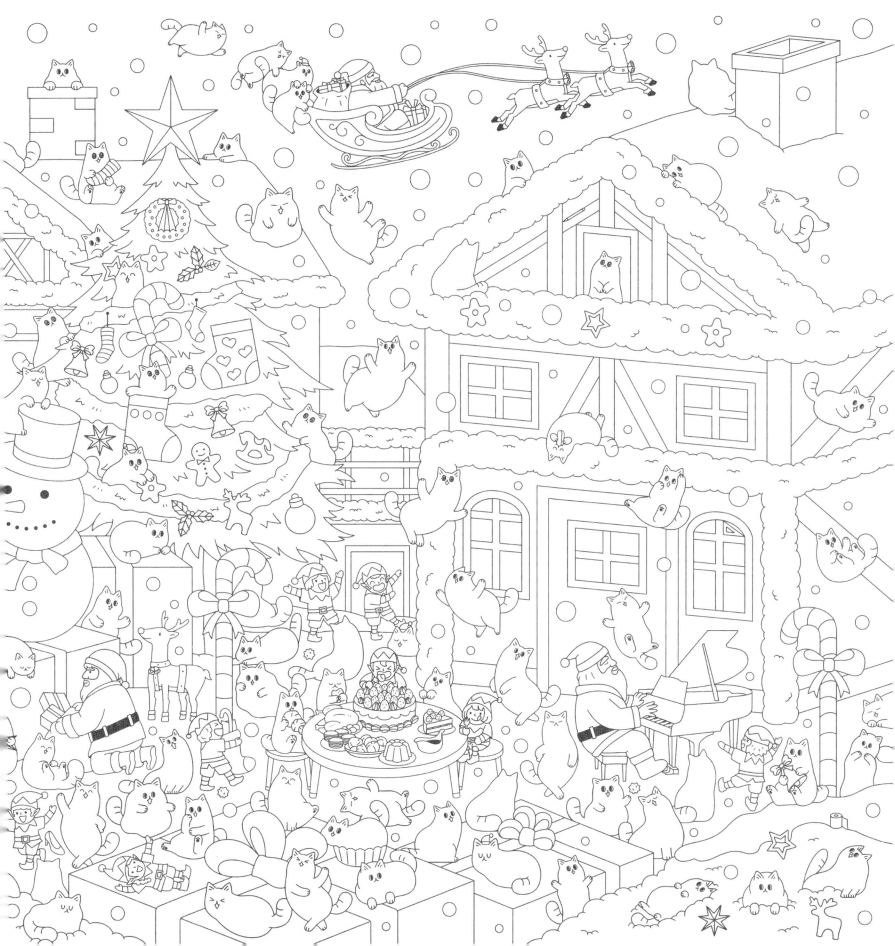

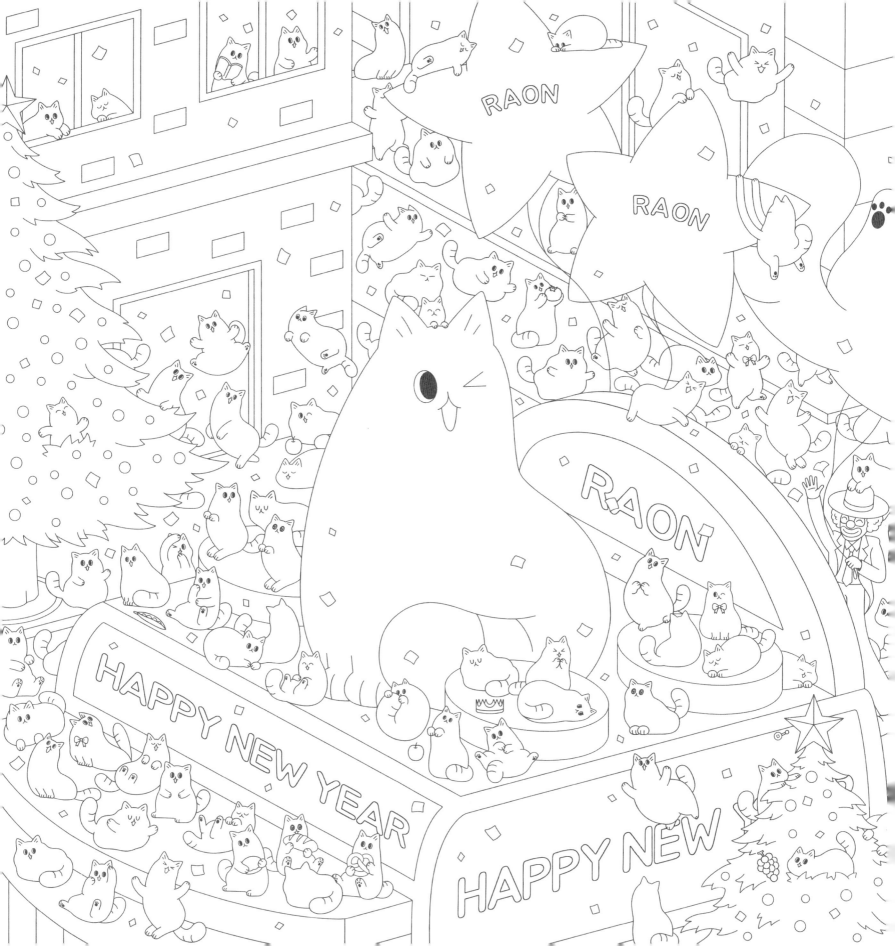

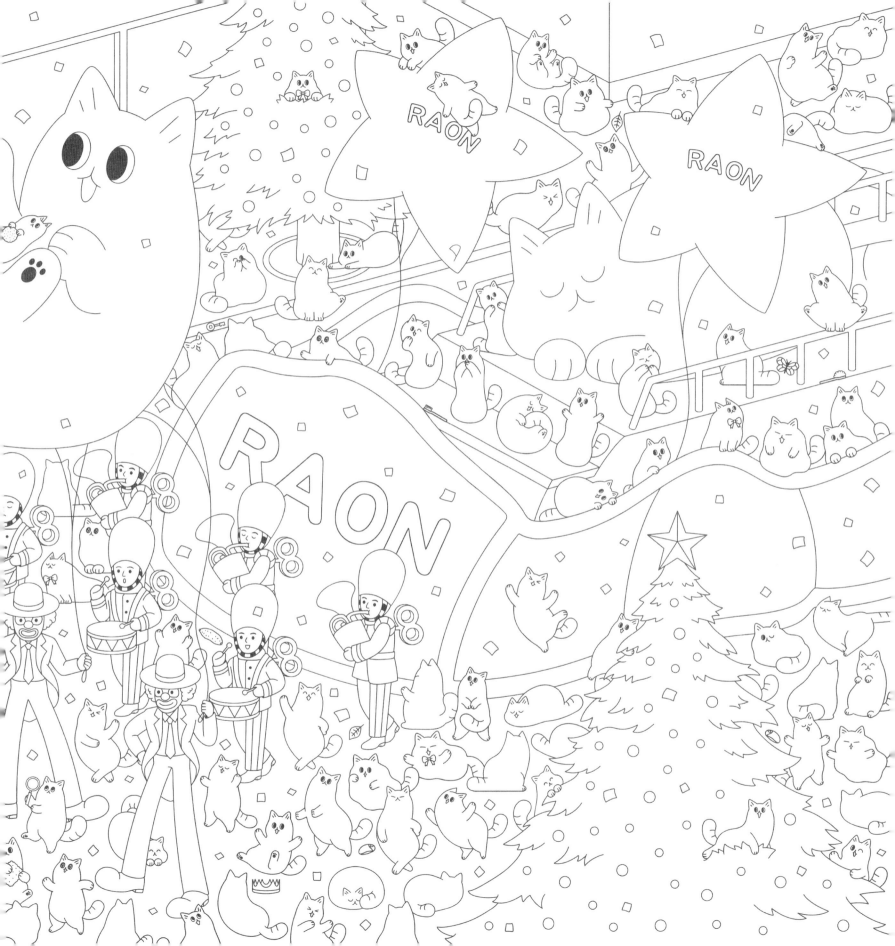

숨은그림찾기

정답

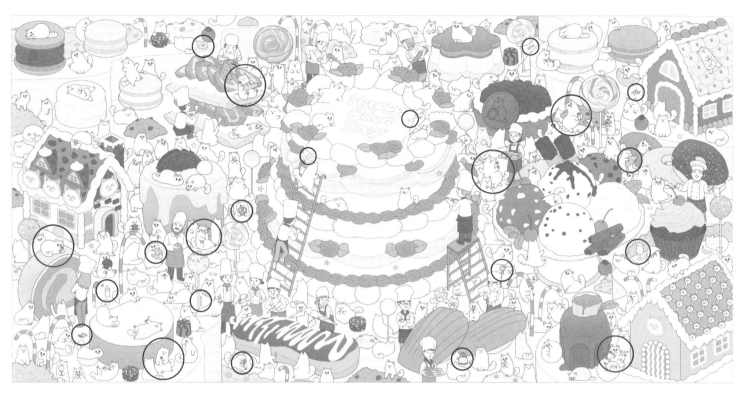
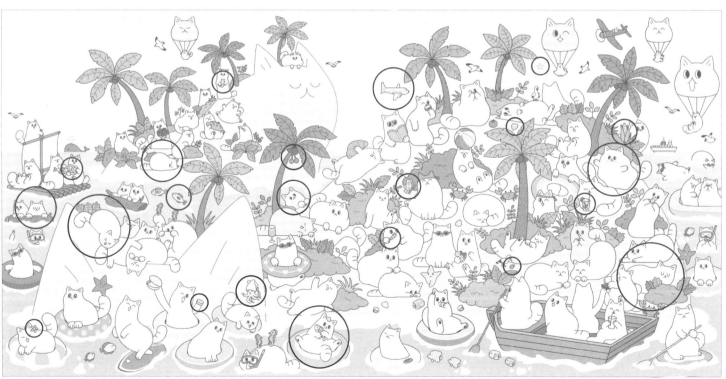

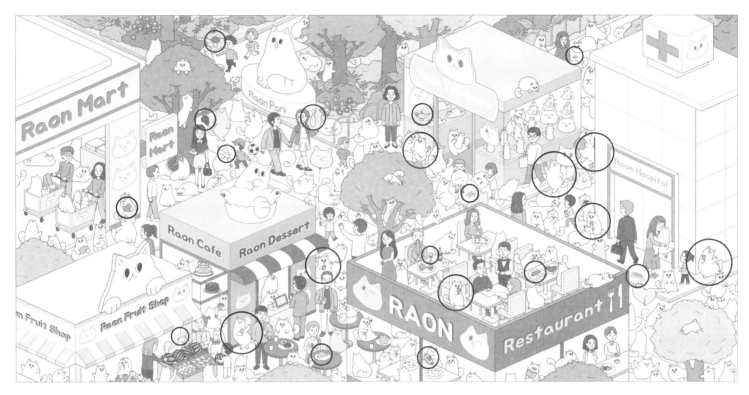

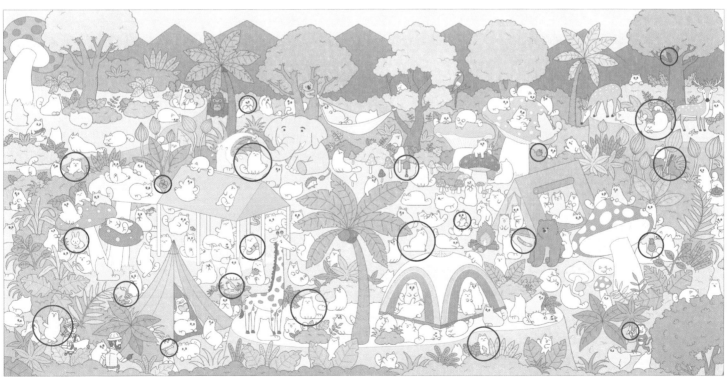

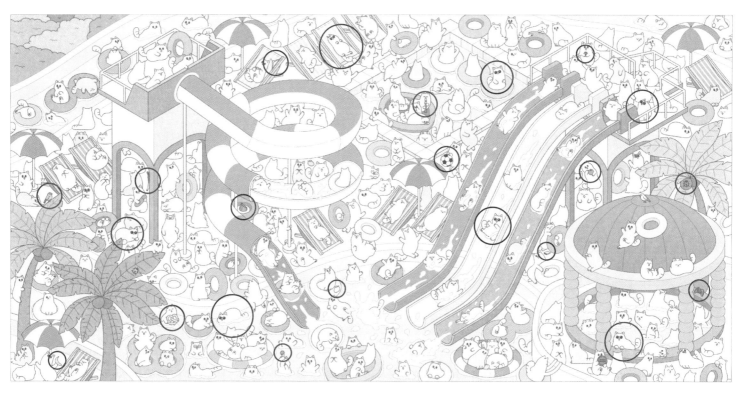

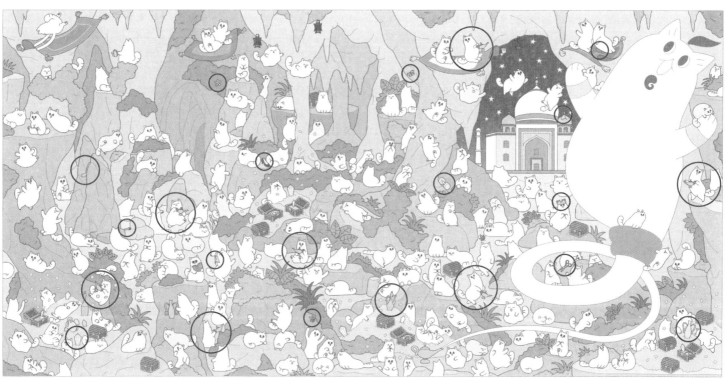

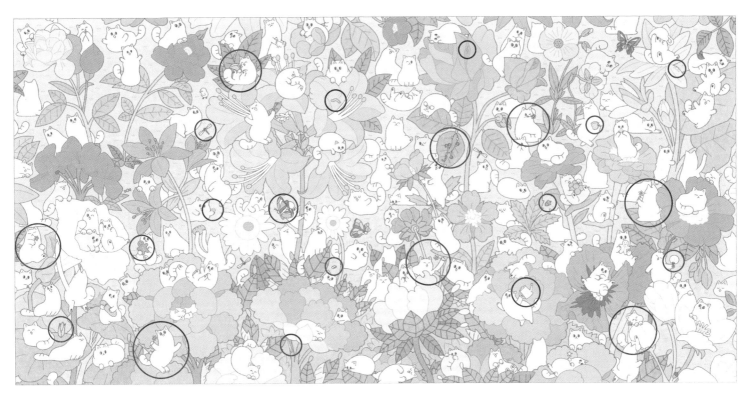

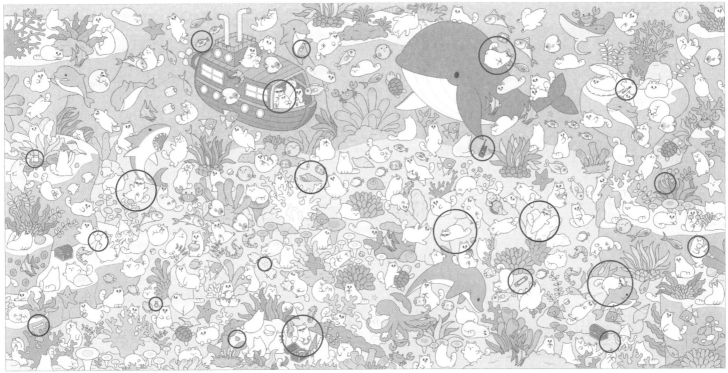

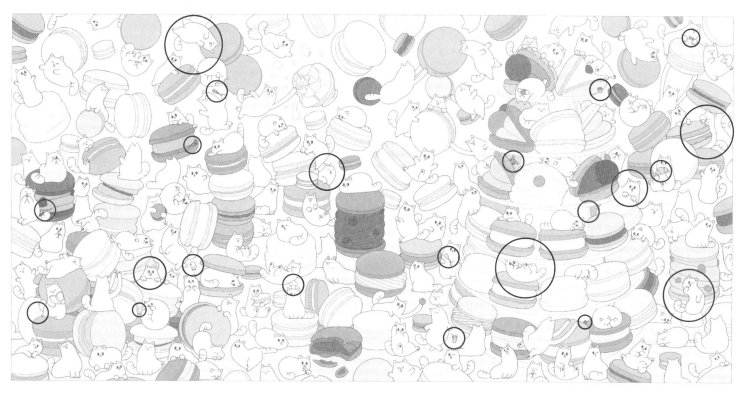

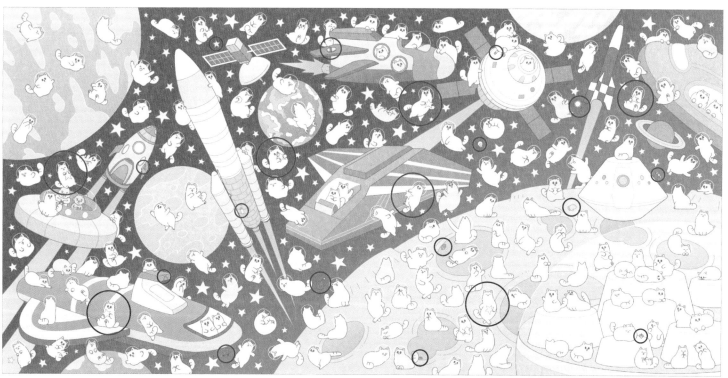

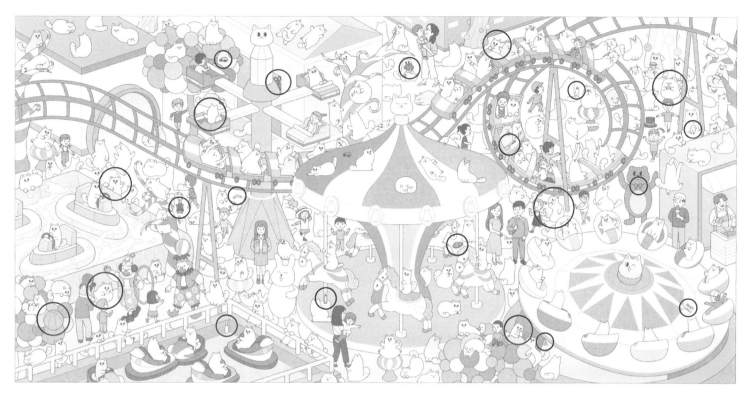

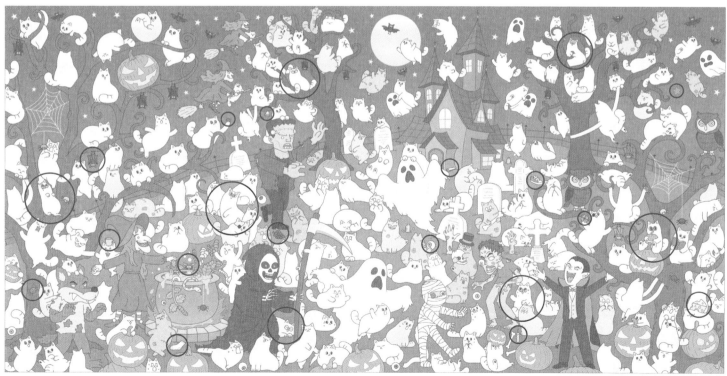

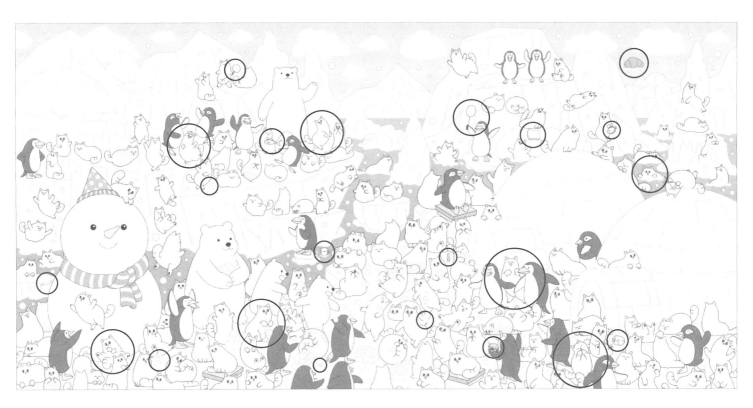

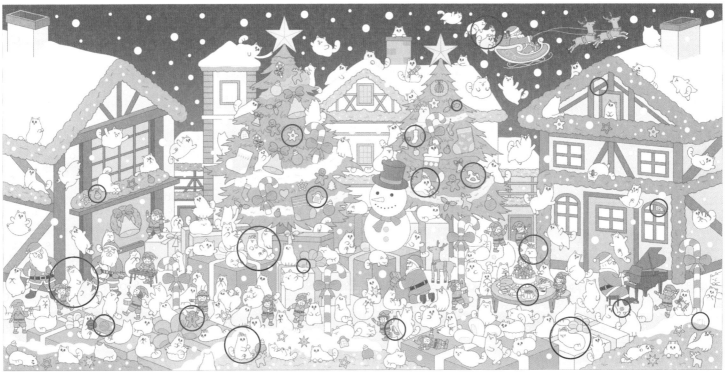

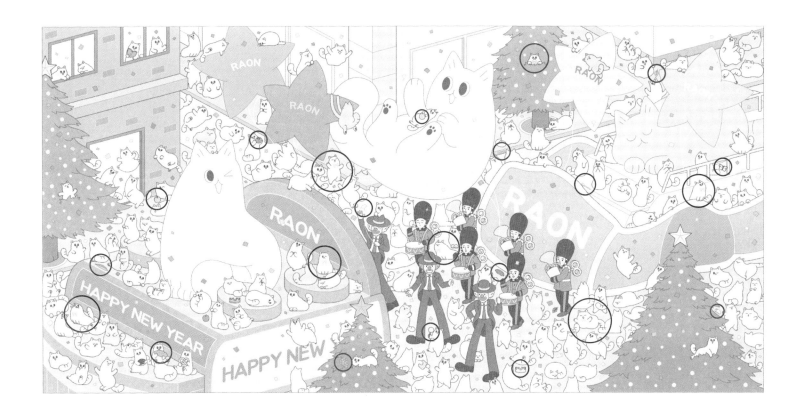

라온의 숨은그림찾기 &컬러링

초판 1쇄 인쇄	2021년 12월 24일
초판 1쇄 발행	2021년 12월 31일

기획	플레이북
그림	장우주(인스타그램 @woojoojang)
펴낸이	한준희
발행처	(주)아이콕스

책임편집	장아름
디자인	이지선
영업·마케팅	김남권, 조용훈, 문성빈
영업관리	김진아, 손옥희

주소	경기도 부천시 조마루로385번길 122 삼보테크노타워 2002호
홈페이지	http://www.icoxpublish.com
이메일	icoxpub@naver.com
전화	032) 674-5685
팩스	032) 676-5685
등록	2015년 7월 9일 제 386-251002015000034호
ISBN	979-11-6426-196-3(13650)